非凡出版

退休・尋夢的時光

李婉芳 著

推薦序 一

推薦序 二

花鳥名川神手造，

萬民賞玩樂無窮。

攝成春夏秋冬景，

巧配文章喜奏功。

才德女子何處尋，

簡家智明有賢妻，

智慧充盈精算道，

書畫文采萬里行，

心懷憐憫勤服事，

榮神益人滿神心。

陳大銓

二〇二三年五月六日

陳漢鏵

二〇二三年五月二十三日

推薦序 三

作者 Gloria 一直是我喜愛和欣賞的同事，她為人謙虛、中肯，辦事效率高、富彈性、不拘小節、人緣又好。回想與她一起在協康會共事，有着許多美好的回憶。我們除了商討會內財務事宜，我也不時諮詢她有關營運服務的專業意見，感恩沿路一直有她的支持和愛護。

我倆有時談完公事，也會傾吐別的事和物。有一次我們談到辦公桌上的小植物，她說自己是植物煞星，我也真的看不過眼她種的盆栽有點發育不良，於是便拿回家給她暫託寄養，過了一段時間再送回養好的盆栽給她，自

此之後，每次和她談完公事，我也會趁機瞧瞧她的盆栽是否仍「健在」，她就會回應我是如何悉心地栽種它們，暗示沒有白費我的心意。

得知她提前退休，我頓感到若有所失，好像失去了一位親密的戰友，但從另一個角度來看，想到她可以多過一些逍遙自在的生活，既替她高興，又羨慕她的灑脫。

Gloria 退休後延續不同的興趣發展，除了喜愛花藝，還有攝影、繪畫、英文書法、旅行和跑步⋯⋯興趣真多，她很懂得為生活添樂趣，為生命添色彩。每次看到她的畫作和攝影作品，都令人滿心歡喜，更令我驚喜是她告知我她將會出一本書描述自己過去一年的退休生活，並將該書的收益全數捐贈給協康會「兒童及青年訓練基金」。該基金是資助來自基層家庭有特殊需要的兒童及青年，讓他們接受適切的評估和訓練服務。

有此良朋好同事，是我的榮幸，我為她的善心感到驕傲和欣喜。

陳綺華
協康會青蔥計劃總經理
二○二三年五月十八日

自序

我在二○二二年一月正式退休，在退休前，從未寫過書，也沒有寫日記的習慣，中文用詞也很有限，所以這次寫書對我來說一點都不容易，是一項很大的挑戰，可說比當年考專業試更難！

我什麼時候開始萌生這個想法？其實在二○二二年初開始已有這個念頭，但一直沒有行動，主要是不知如何開始，對我而言，一本書的結構如組織、內容、標題、形式等都是陌生的……直到今年中才下定決心，不光是想，還要有行動，能坐言起行，把日常的經歷用筆和相機一一記錄下來。

一位長輩曾對我說過，人生不能留白，因此我很想寫下退休後新生活的點點滴滴、拍攝周邊的花朵、鳥兒及大自然，和朋友分享，在人生匆匆的腳步中，能留下一點痕跡。也因為明年剛好踏入六十歲，俗稱「登陸」，給自己一份紀念禮物。

這書的內容為何分為春夏秋冬？人生就好像四季一樣 —— 春天充滿希望、夏天充滿活力、秋天充滿人生智慧的果實，冬天又逐漸帶來了嚴寒，但也給人生劃上完美的句號。

退休・尋夢的時光

鳴 謝

在出版此書的過程中，感謝好友宇宙光全人關懷機構金明瑋小姐、表兄陳大銓先生給我許多寶貴意見、教會王志強弟兄在美術設計方面的指導，更要衷心感謝陳志堅弟兄在百忙中協助聯絡設計師和出版社事宜，沒有他們熱心幫忙，相信此書不會順利完成付梓。最後一定要多謝我的另一半簡智明先生，不時給予我鼓勵、鞭策和全力支持，令我有信心和決心完成這本書。完稿那一刻，心中實在充滿了感恩！

退休・尋夢的時光

春。

港版輕井澤

今天是我正式退休的第一天,大清早的第一個節目就是遊歷有「港版輕井澤」美譽的流水響水塘。每逢到了一月,流水響的落羽松樹葉因天氣寒冷陸續由綠變紅,由於今年一月天氣仍未轉冷,樹葉未完全變紅,有紅、黃、綠色交雜,色彩更為豐富,清晨湖面水平如鏡,當太陽出現時,色彩艷麗的樹葉倒照在湖水中,有如天空之鏡,雖然時間尚早,但對岸已有不少遊人一早到來打卡了,有情侶雙雙坐在湖邊談心,有人攜同寵物一起遊玩,也有不少攝影發燒友帶備腳架和折疊椅作長久作戰,準備捕捉湖面最美的一刻。我置身於景色如此優美環境中,恍如進入了世外桃源,光看照片還以為去了外地觀光,真想不到香港有如此迷人的地方啊!

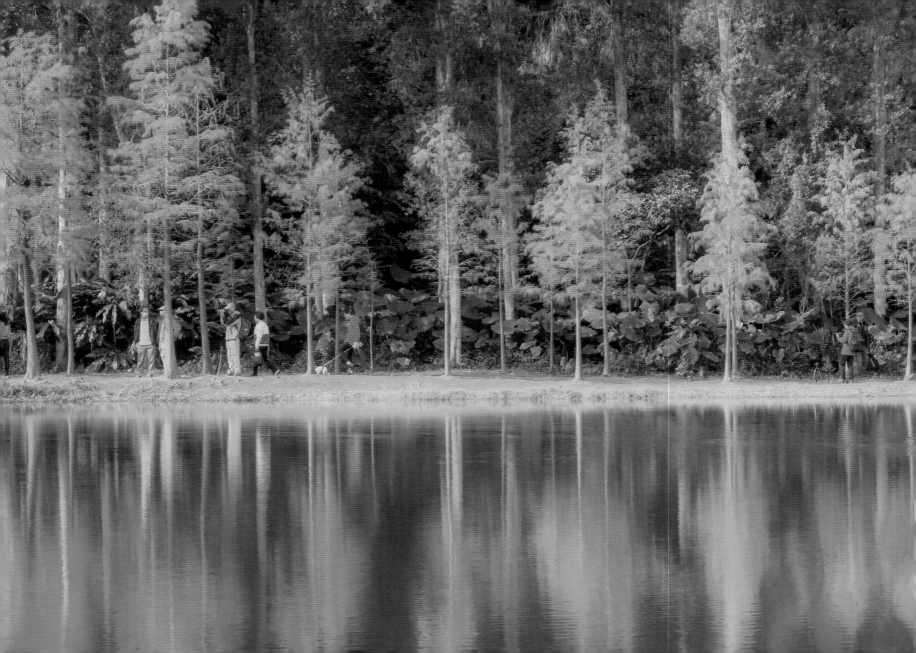

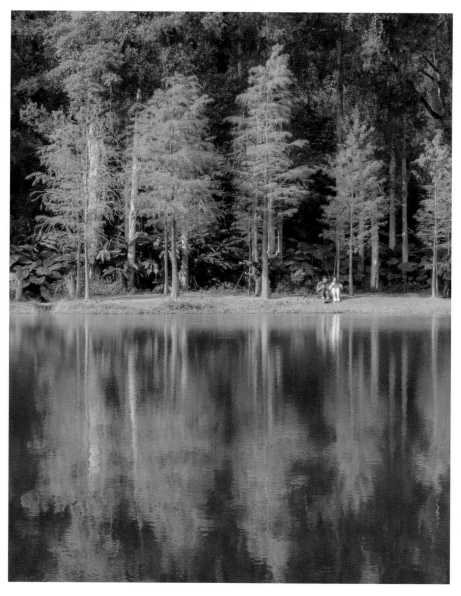

在水中央，有儷影一雙

天空之鏡

落羽松及山丘映照到水面,如詩如畫。

陽光落在金松葉上

落羽松披上金黃色外衣

退休‧尋夢的時光

年、又過年

農曆新年是中國人傳統節日之起始，小時候很期待這日子的來臨，因為有新衣穿，長輩會給紅封包，又有各式各樣的賀年食品，從除夕夜等待到大年初一，已覺得十分漫長。

人長大了，感覺時間過得特別快，不但一天很快便過去，一年也轉眼即逝，就是十年也溜走得無聲無息，要抓也抓不住。我記不得從哪年開始，農曆大年初二便會跨家庭和兄弟姊妹聚會，大家聚首一堂，互相祝福，一家人齊齊整整吃過一頓豐富的午飯後，這大家庭中的每個小家庭都準備好賀年禮品互相送贈，有趣的是每個小家庭每年所選購的賀年禮品都很有默契地互相配合，以確保每年彼此互送和互收的禮物都不會重複，更重要的壓軸好戲當然是派紅封包，由長輩派給已婚的及未婚的晚輩。最後的環節是拍一張全家福，年輕的小朋友大概不明白大合照背後的意義，其實這張照片不僅記錄了時間和人物，更深的意義是留下美好的回憶，數年後翻開相冊的剪影，再細認相中人，說不定已少了一個在你身邊曾經看顧過你長大和疼愛過你的人，無論如何都成追憶了……

喜怒哀樂、悲歡離合，人之常情，還是那句話 —— 珍惜眼前人吧。

退休・尋夢的時光

農曆新年將至，直接到新界農場去揀選自己喜歡的年花，順道拍攝夢幻的桃花，一舉兩得。

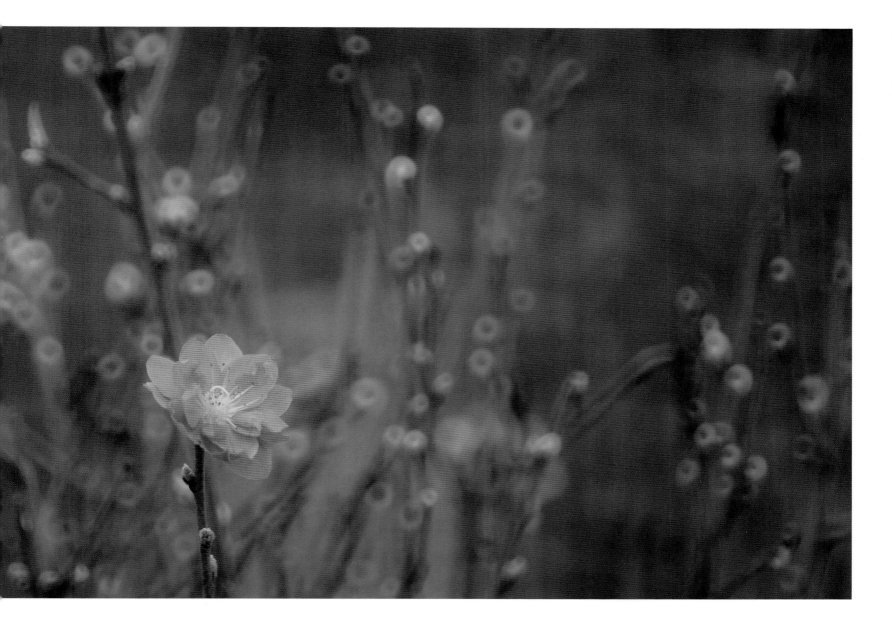

新年行大運

踏入新的一年，參加了一個寓意行大運的米埔保護區導賞團，漫步於米埔自然保護區，我們踏着浮橋穿梭在紅樹林中，浮橋左右擺動令人沒有腳踏實地的感覺，可謂一步一驚心。在觀鳥屋中眺望，邂逅各種候鳥，有專業導賞員給我們介紹各種候鳥所留下的足跡，既可增長知識，又可拍攝不同的候鳥。

接着我們漫遊魚塘，只見一片廣闊的蘆葦叢，在夕陽斜照下金光閃閃。我們又走在蜿蜒曲折的小徑上，欣賞兩旁睡蓮靜靜地倚在湖上的美景。還看到夕陽的餘暉泛照到樹上滿掛的雀鳥，猶如一棵聖誕樹上掛滿了的飾物，相當有趣。腦海中忽然想起一首歌的歌詞：「斜陽伴晚煙，我像歸鳥倦，晚霞伴我過稻田……」，沉醉在如詩如畫般的迷人景色中，我享受着整個米埔保護區的優美和恬靜，細心聆聽雀鳥昆蟲的歌唱，呼吸大自然的清新空氣，除了「幸福」二字，再沒有其他筆墨可以形容了。

廣闊的蘆葦叢，一望無際。

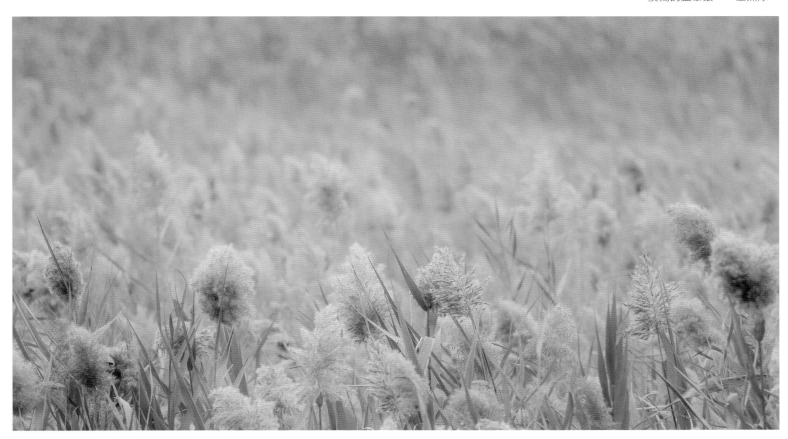

樹上滿掛雀鳥，像一棵掛滿燈飾的聖誕樹。

米埔附近漁塘，寧靜而樸素。

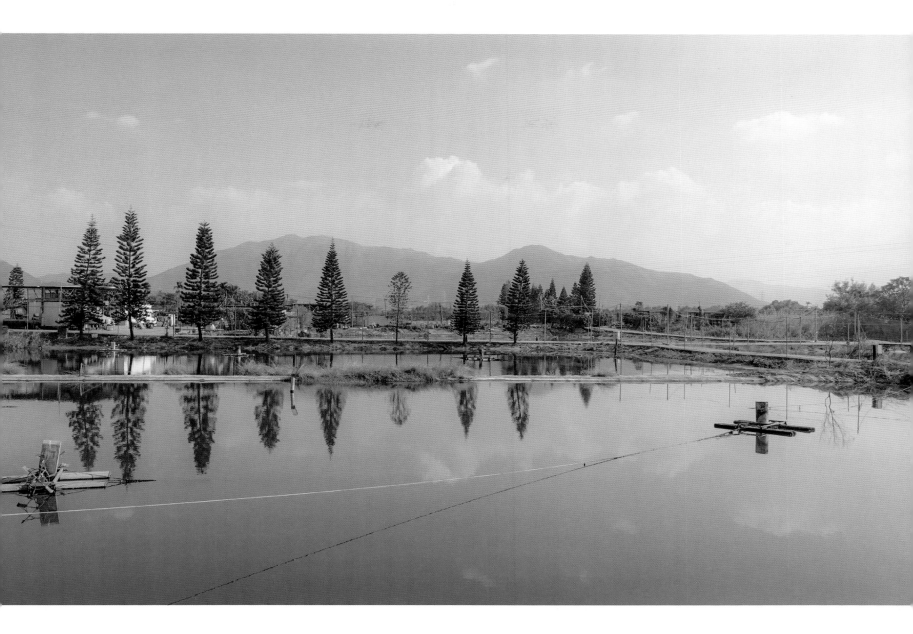

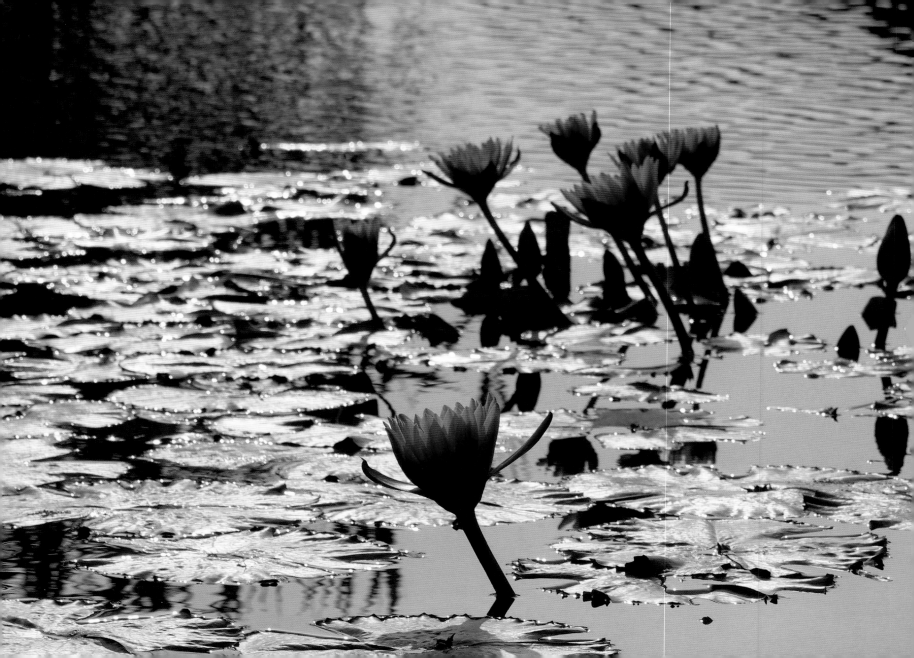

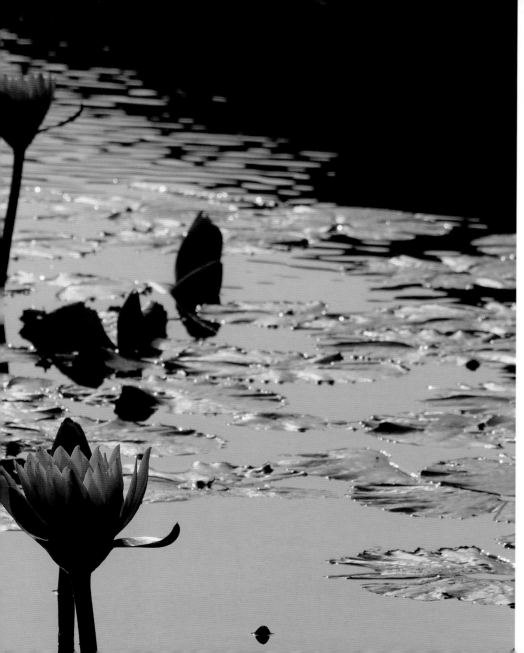

睡蓮靜靜地倚在塘上，享受微風輕拂。

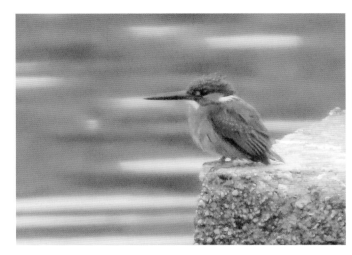

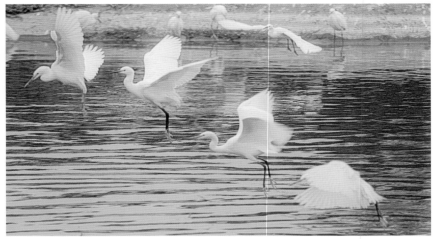

米埔翠鳥，羽毛美麗，宛如翡翠。

一群小白鷺在河上掠過，快快把握美麗的一刻。

退休・尋夢的時光

追櫻

談到追櫻，便會聯想到日本或韓國每年春天在各景點盛放的櫻花，按着網上提供的開花情報，追蹤櫻花綻放的美好時刻。在疫情的陰霾下，我只好留在香港追櫻。

原來香港也有很多地方可以看到櫻花，今年去了下列幾個處所賞櫻：

一月二十日 —— 嘉道理農場。由於疫情關係，入場人數有限制，所以我決定一早便到嘉道理農場，誰知一山還有一山高，抵達時車站已有逾百人在門外等候進場，上山的穿梭巴士車票已賣光，只好從農場入口處步行一個多小時，終於到了胡挺生先生紀念亭，山頭附近滿佈了多株吊鐘櫻桃樹，花的形狀活像是一個個垂下的粉紅色吊鐘，無數隻相思雀在樹上飛來飛去，有如進入了愛麗絲夢遊仙境花園，十分浪漫，真是不枉此行。

二月十四日 —— 荔枝角公園。早上從報章得知荔枝角公園種植了十多株櫻花樹正在綻放，立刻拿起相機放入背囊，坐言起行。公園離港鐵地鐵站不遠，步行數分鐘可達，交通十分方便。抵達公園後步行不遠，已看到很多「龍友」舉着相機在拍富士櫻，他們拍的不僅是櫻花，而是要等待蝴蝶在櫻花上採蜜的一刻，真是一箭雙鵰，我也不慌不忙，拿起相機加入行列，盡興而歸。

三月十四日 —— 城門谷公園。在朋友的推薦下，來到荃灣城門谷公園，那裏種植了數株吉野櫻，雖然數目不多，但在柔和陽光下，更顯櫻花的純潔高雅。因天氣漸漸回暖，部分花朵已凋謝，所以有意無意地造成了不同形態的花簇，世事總有意外收穫。

三月十九日 —— 大埔海濱公園。後知後覺的我，今年才知大埔海濱公園也種植了十數棵不同種類的櫻花：富士櫻、吊鐘櫻桃、墨染櫻、昭和櫻和重瓣山櫻，有白色、淺粉紅色和深粉紅色，微風輕拂，櫻花花瓣輕輕地飄落在地上，倍添浪漫。

其實香港還有很多地方可以看到不同品種的櫻花，等待着我們去發現，追櫻也是一種樂趣。

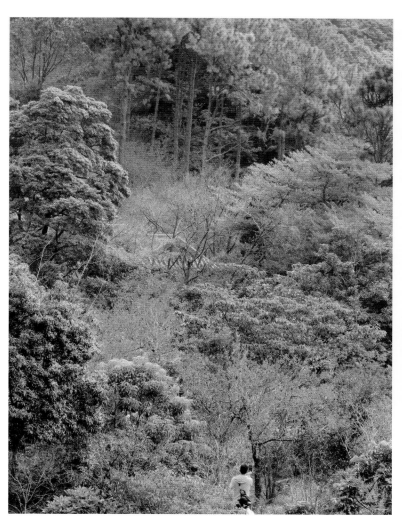

攝於嘉道理農場漫山開滿了鐘花櫻桃，一片粉紅色花海十分夢幻，每年一月吸引了不少遊人到來觀賞。

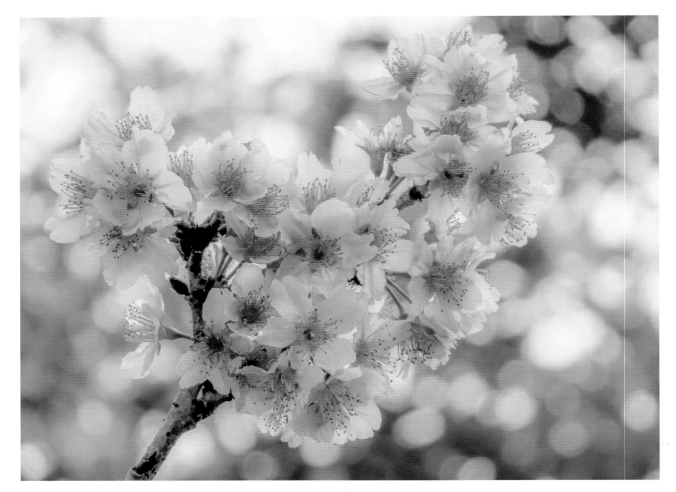

朋友說在城門谷公園的吉野櫻已進入尾聲，趁着櫻花季末，趕去公園拍攝，
在凋謝前，餘下的櫻花在枝上像堆砌了一個心型圖案。

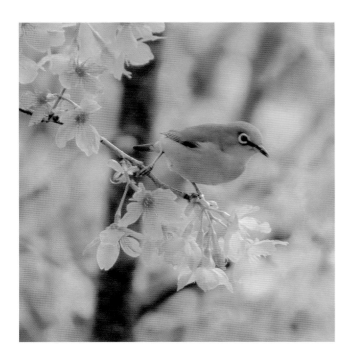

在機場附近種植了 100 棵廣州櫻花樹，粉嫩的櫻花綻放時，不但吸引了許多人來朝聖，也吸引了不少相思雀飛來湊熱鬧。

櫻花小品，攝於大埔海濱公園。

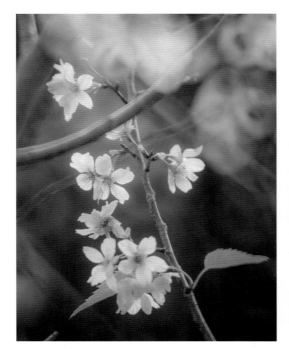 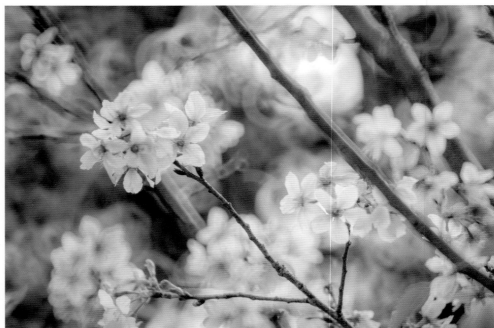

昂坪 360

今天出發乘坐 360 纜車到大嶼山一遊。

上了昂坪纜車從東涌出發，為這個旅程揭開序幕，可能是疫情關係，等候乘坐纜車的遊客寥寥可數，不用排隊已可以直接上車，獨個兒坐在一部纜車上，真的覺得有點奢侈，一趟二十五分鐘的旅程，猶如置身於半空之中，感覺就像大地在我腳下，從纜車窗外看到一些爬山客，由山腳攀到山頂，步行至少要三、四個小時，真佩服他們的勇氣。

纜車到達山上就是昂坪，空氣特別清新，沿途有不少市集，賣着不同特色的手工藝品，我邊走邊看，未幾已到了天壇大佛前，這座青銅佛像有 26.4 米高，250 公噸重，莊嚴雄偉，據聞是世界上第二大的青銅坐佛，故譽為大嶼山著名旅遊熱點。

再往前行約二十分鐘，便來到心經簡林，園林裏一共有 38 條木柱群，刻上《心經》，別具特色，今天遇上有點霧氣，恍忽身處仙境，確是一個洗滌心靈之旅，回程前吃了一片馬豆糕，再來一碗豆腐花，現在應是打道回府的時候了。

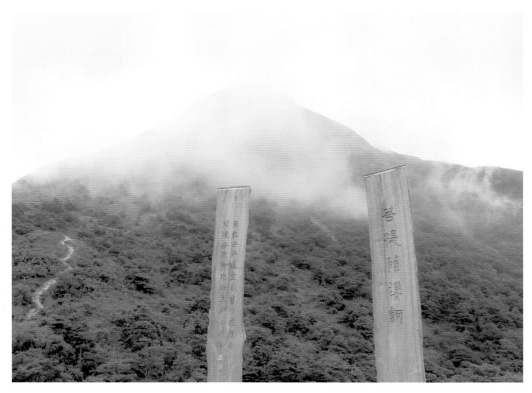

心經簡林，園林裏一共有 38 條木柱群，刻上《心經》，別具特色。

退休・尋夢的時光

坐昂坪 360 飽覽香港國際機場和港珠澳大橋。

古色古香的昂坪市集，如有雷同，實屬巧合。

退休‧尋夢的時光

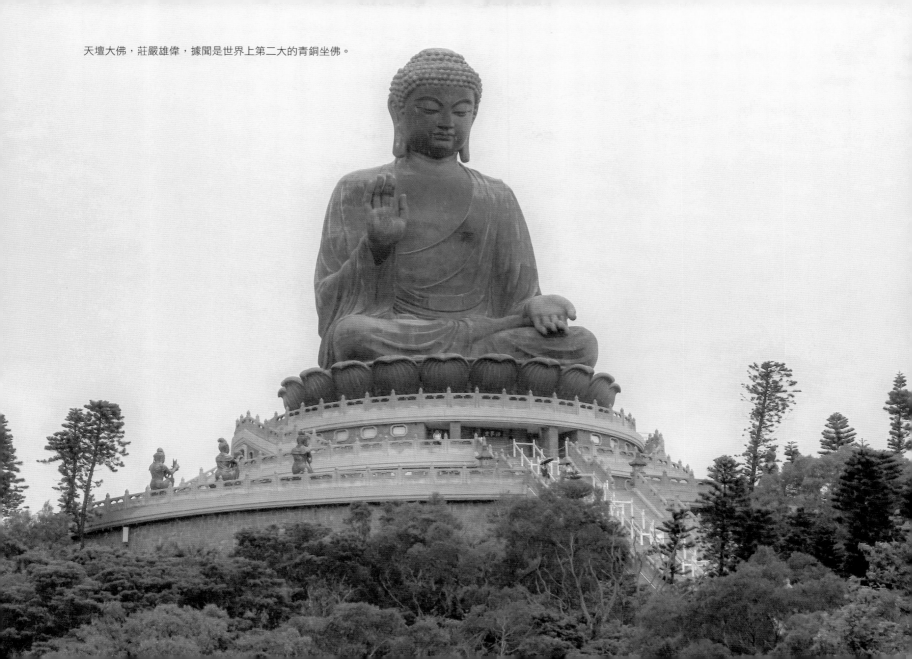

天壇大佛，莊嚴雄偉，據聞是世界上第二大的青銅坐佛。

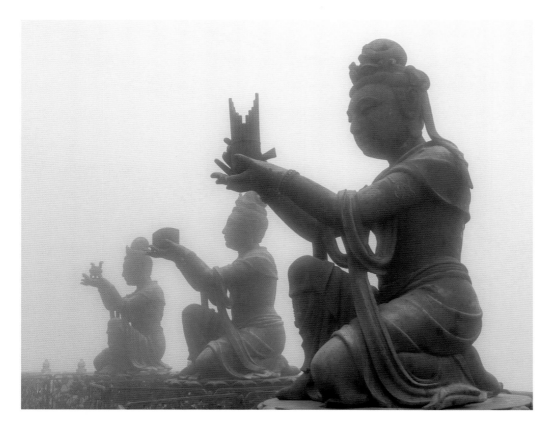

圍繞天壇大佛的是「六天母獻供」，在霧中顯得神祕。

退休‧尋夢的時光

走鹿看花

每逢接近農曆新年前後，很多地方都可以看到吊鐘花，由於花期接近農曆新年，故它又稱為中國年花，吊鐘花的花朵嬌小玲瓏，有深紅、淺粉紅、白色，在陽光照耀下，花瓣更顯得通融剔透，如遇上花瓣掛上水珠，更嬌豔欲滴。在微風輕拂下，彷彿無數鐘鈴在搖動，叮噹！叮噹！像是為大自然宣告春天的到來。

我有一位老同事是物理治療師，也是行山愛好者，她知道我喜歡拍攝花，正值是吊鐘花的花期，便相約我到西貢鹿湖郊遊徑拍攝吊鐘花。我們大清早乘的士到西灣亭出發，起初走的一段路大致上是輕鬆的，見到漫山遍野都長了很多粉紅色的吊鐘花，姿態美妙，一邊行山，一邊影吊鐘花，每次看到不同形態的吊鐘花時，我都會停下腳步，拿起相機拍攝再三，才繼續前行。

沿途經過石澗，見到很多行山者在這裏打卡，我也趁機會請朋友替我拍照，好作到此一遊的紀念。好戲往往在後頭，過了石澗後，原來還要攀上一個高塹，大約 260 公尺高，此時我只能二選其一，一是走回頭路，一是繼續前進，心情有點像前無去路後有追兵的感覺，本地俗語稱「洗濕了個頭」，我們最終的選擇是繼續前進，其實攀這個小山丘，只需很短時間，但由於山路十分陡峭，所以短短十五分鐘我已喘不過氣，到達了山丘的最高點時，我甚至連舉機拍照的氣力都沒有了，但我的朋友卻氣定神閒，我打趣的和她説，若我完成了整個路程，仍能保住性命，定必要慶祝一番，享受一頓豐富的午餐。

結果整個路程走了 6.8 公里，連同拍攝花的時間，大約用了三個多小時，甚少爬山的我，整段路程對我而言雖然有點艱辛，但沿途可以欣賞到優美的風景，期間也拍攝了不少美麗的花朵，真是不枉此行啊！

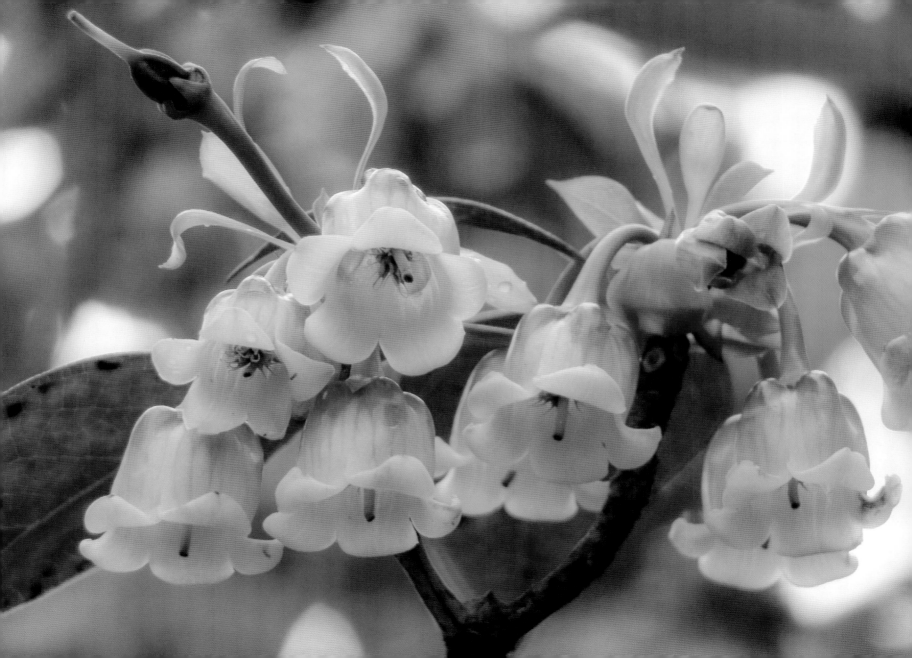

退休・尋夢的時光

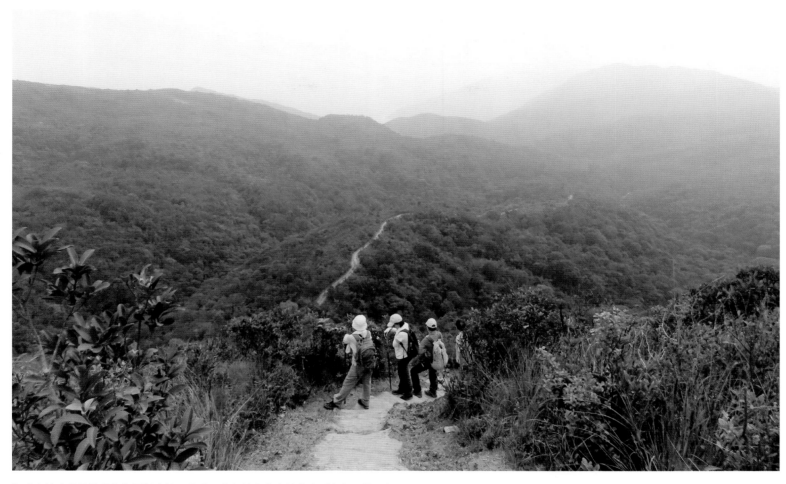

相片中的路段是整個旅程最艱辛的一段路,使得甚少爬山的我走到上氣不接下氣。

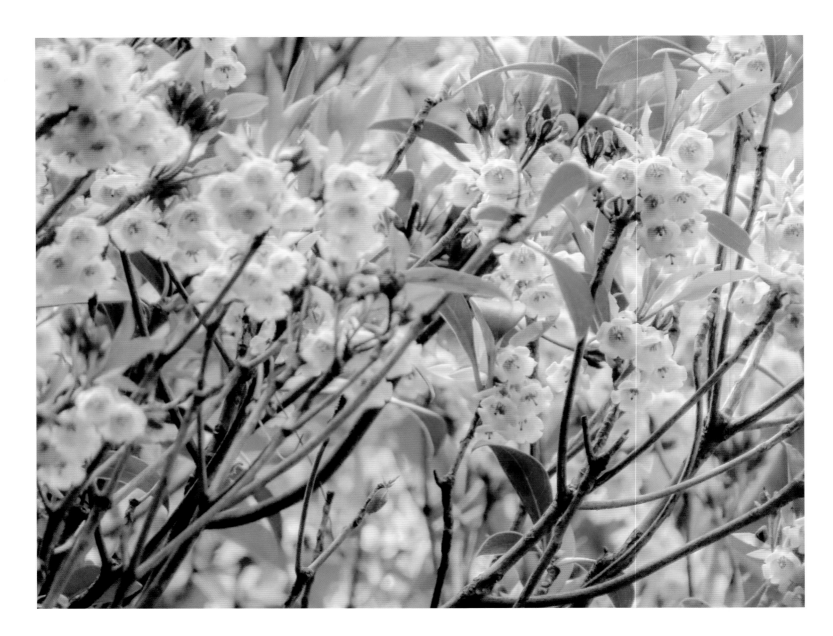

退休·尋夢的時光

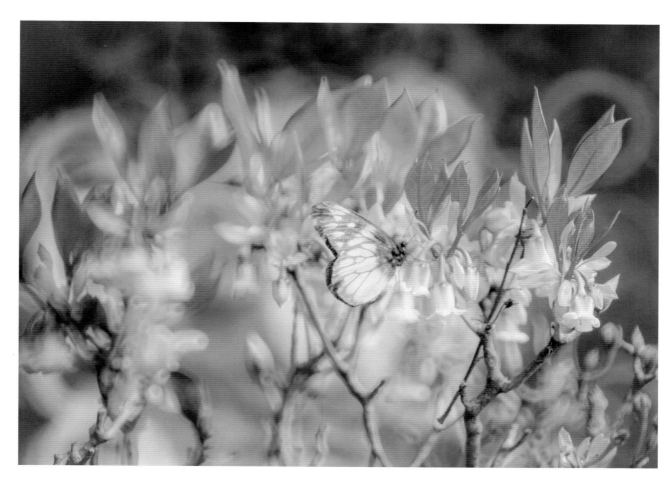

吊鐘花猶如下垂的吊鐘，花朵嬌小玲瓏，內壁水珠欲滴，晶瑩通透。

無聲的鐘鈴

在網上查看，風鈴木的花語為「感謝」，因為這花會隨着微風擺動，翩翩起舞，像是在向人揮手道「感謝」一樣。

踏入三月，在街上隨處可以看到盛放着的金黃色風鈴木花的蹤影，十分吸睛。我很喜歡到南昌公園看風鈴木，那兒有九十多株風鈴木樹，特別公園中央的兩旁，排列得很有條理，盛放時，異常壯觀，有如童話大道，在藍天襯托下，顯得鮮艷奪目。近年在東涌赤鱲角機場附近也出現二百多棵黃花風鈴木，現場一片花海，我把相片發給朋友看，他們都不敢相信是在香港拍攝的。

風鈴木除了鮮艷奪目的黃色外，也有浪漫的粉紫紅色和純潔的白色，它外表像是數個鈴噹捆綁在一起，一旦遇上風，我彷彿聽到她搖擺時所發出的清脆聲音，真是酒不醉人人自醉，花不迷人「我」自迷了。

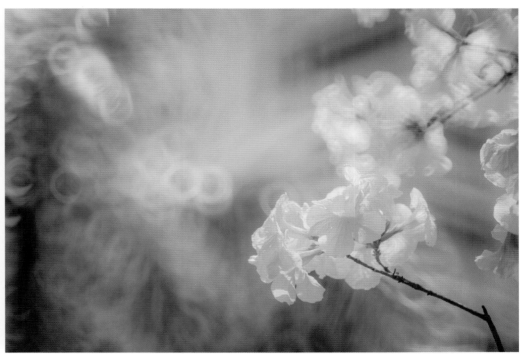

攝於家附近的和黃公園

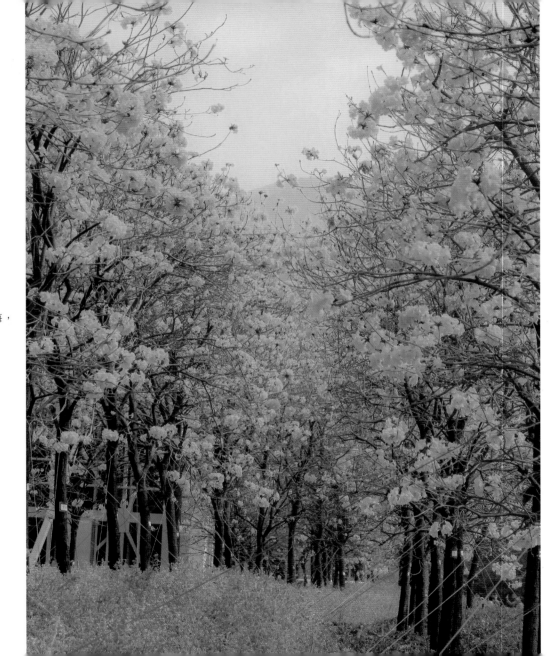

機場風鈴徑一片花海，
非常壯觀。

退休・尋夢的時光

風鈴木除了黃色外，也有粉紅色。

鬱金香

在芸芸眾花中，我獨愛鬱金香，

喜歡她的原因是除了鬱金香給人高貴優雅和浪漫的感
覺外，

更是因為她的姿態美妙，

即使不懂插花的人，

隨便把鬱金香放入花瓶就很優美，

雖然她的花期不長，不到數天便會凋謝，

但只要能夠好好欣賞一兩天已經足夠。

其實人生也不在乎活得有多久，只要能活得精彩且有價
值，便已足夠了。

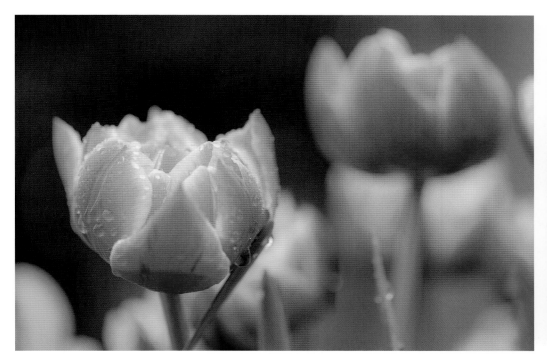

攝於荷蘭庫肯霍夫花園春天綻放的鬱金香,色彩繽紛,令人着迷。

最美的隧道

香港各區有很多屋邨，

一個看似平平無奇的屋邨，

每到三月就脫胎換骨，煥然一新，

因它有一條長約三十米的簕杜鵑花隧道，

這屋邨就是元州邨，

它吸引了不少人到來打卡。

走進陽光穿透花和葉的隧道裏，

正是萬紫千紅，

猶如置身於花花世界，

夫復何求。

若不是邨內園丁悉心栽種，

絕不會有如此美麗的隧道，

真要衷心感謝建立、栽種和護理這隧道的園丁朋友們。

桃紅色的簕杜鵑佈滿了 30 米長的花隧道，在陽光的透射下，十分迷人。原來中間白色才是真正花朵，桃紅色是它的包葉。

退休‧尋夢的時光

繼續亂下去

為了令退休生活過得充實，我報讀了中文大學專業進修學院的西洋書法班，學習不同的書寫字體，包括羅馬體（The Roman Hand）、哥德體（The Gothic Hand）及意大利體（The Italic Hand）。隨後又學 Copperplate，Copperplate 也是英文書法字體的一種，因為它最早是用墨水在紙上寫完之後，把紙貼在金屬板上雕刻，然後複製印刷，所以名字叫做 Copperplate。筆要用斜頭筆桿加上彈性筆尖，水平線成五十五度，加上適當的力度，才能寫出字母的粗細。

每種字體透過不同的工具和筆咀，寫出各種線條優美的文字，每天我透過抄寫一些經文、詩歌、賀咭和心意咭，練習不同的字體，由於每種字體都有不同的字距、行距、斜度，有時也會把各種字體的筆法寫亂了，不要緊，只要沒有停止練習，堅持不懈、不放棄，我相信總有一天定能寫得一手優美的文字。

就讓它繼續亂下去吧！

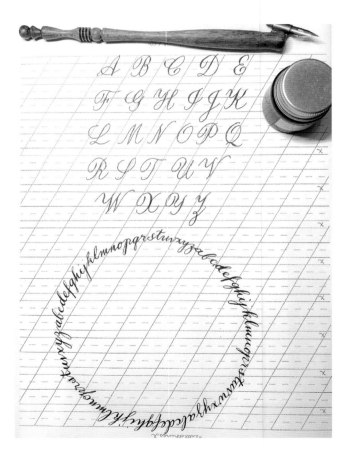

平日在家練習的歌德體

平日在家練習的銅版體英文書法

退休・尋夢的時光

moon's shine on hard reeds
small sparkles of snow on ice
glinting along telegraph wires
sand on dunes crackles
under cold seaboots.

the golden skiff from Norway
has snow on her thwart.
it will be cold for a little, rowing.
till the blood warms the fingers.

羅馬體練習

在課堂上練習的羅馬體

塡滿心靈

今年初報了一個水彩畫班，逢星期二我都到畫室畫畫，每次自選一幅自己喜歡的畫，可以是花卉、食物、風景或動物，由導師指導下學習。我從未畫過水彩畫，也不知道喜歡或不喜歡，但開始嘗試後，便愛上了畫畫。

我覺得畫畫有很好的心靈療癒效果，當一個人全程投入畫畫時，會暫時忘記一切煩惱，忘記不愉快甚或傷痛的事，全然陶醉在自己的世界裏。只需要花一點時間，用一點專注、耐性和毅力，有時一枝畫筆、一張畫紙和幾種顏色，不用特別構思，已能隨意表達出內心的感受。無拘無束，天馬行空，行雲流水，不受任何時空限制，畫畫中忘了自己，卻又找到自己。

畫畫確是一件賞心樂事，它能加添快樂指數，令生活也變得豐富起來。

過去一年在畫室臨摹的畫作，感謝老師耐心的教導，
令我對畫作產生濃厚興趣。

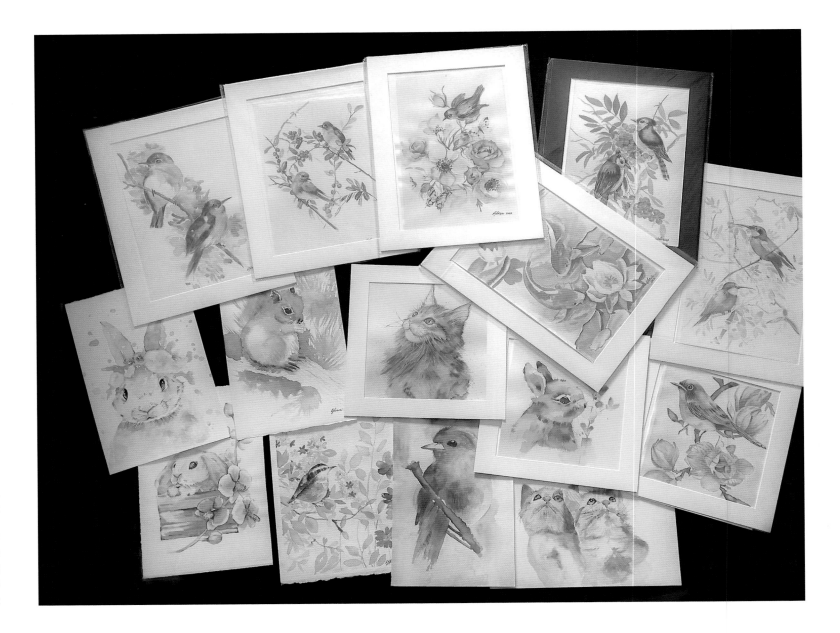

青公翠鳥

聽聞青衣公園經常有翠鳥出沒，今早突然心血來潮，想到公園碰一碰運氣。抵達公園約是早上九時，我看見在遠處已有不少攝影發燒友，架好腳架和重炮（重型攝影器材），蹲在荷花池畔捕捉翠鳥的倩影，早起的鳥兒有蟲吃，早到公園的攝影師有佳作。我急步走近荷花池，果然見到棲息在樹枝上的藍色翠鳥，牠的雙眼正注視池中物，當發現水中有獵物時，即以迅雷不及掩耳的速度俯衝入水中用牠的長嘴捕捉，不足兩秒便飛返原位，口中含着獵物，快若奔雷，像在表現魔術，牠展翅飛翔時像是一顆大自然裏會飛的藍色翡翠，亮麗奪目，難怪翠鳥又叫藍翡翠，可惜我來不及捕捉這美麗的一刻，只可以擦亮我的眼睛來觀看。

其實之前我也到過這公園兩趟，可惜都沒有遇上翠鳥，正是多勞多得，多去能見到牠的機會就愈高。不過有時亦要靠運氣，今天真是走運了，因為不單見到一隻翠鳥，而是兩隻不同顏色的翠鳥，一隻腹部橙紅色，另一隻腹部是白色的呢！

翠鳥喜歡在公園的荷花池上，凝望荷池，靜待獵物出現。

退休·尋夢的時光

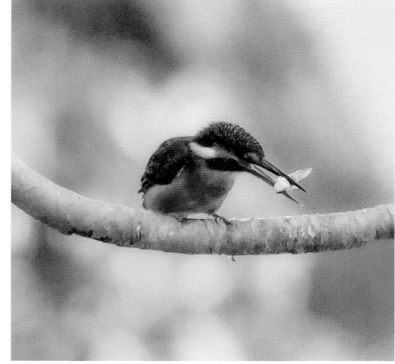

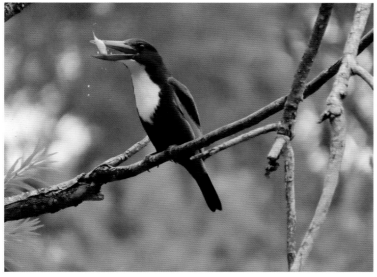

南生圍

記得讀小學時，老師帶我們到元朗南生圍寫生，當年到郊外旅行是學生們一件十分雀躍的事情，之前會準備食物，一般會帶方包、罐頭午餐肉、罐頭菠蘿、一些水果和紙包飲品等等，那時背囊並未流行，我便用硬紙皮製造了一個手抽袋，用明星掛曆包着紙皮，再用透明包書膠包在外面防水，兩邊各加上膠手挽，便成了一個長方形手抽袋，盛放食物井井有條，原來當年我已有環保意識。

轉眼已是接近半個世紀前的事了。今天清晨重遊舊地，景物大致依舊，兩旁仍是高聳的樹木，鳥兒在樹上歌舞，你追我逐，真是快活過神仙。魚塘中有數隻鴨子游來游去，悠然自得，塘邊長滿蘆葦，隨風飄揚，在陽光照耀下，金光閃閃，如詩如畫，如入了人間秘境。早上遊人並不多，我難得獨處，呼吸着清新空氣，與大自然對話，洗滌心靈，十分愉悅，不知不覺地享受了一個悠閒的上午，歸途經過一間小食店，搭置在一個魚塘中央，由一對年約七十的老夫婦經營，看看餐牌，食物選擇不多，我叫了一碗餐蛋麵，麵裏除了餐蛋外，還伴有新鮮青菜，相信是他們自己種的，特別甜美，當然少不了再來一碗山水豆腐花。一邊坐着，一邊享受魚塘的恬靜，眺望遠處有一棵大樹，雀鳥掛在樹上午睡，也提醒我是時候回家午睡了。

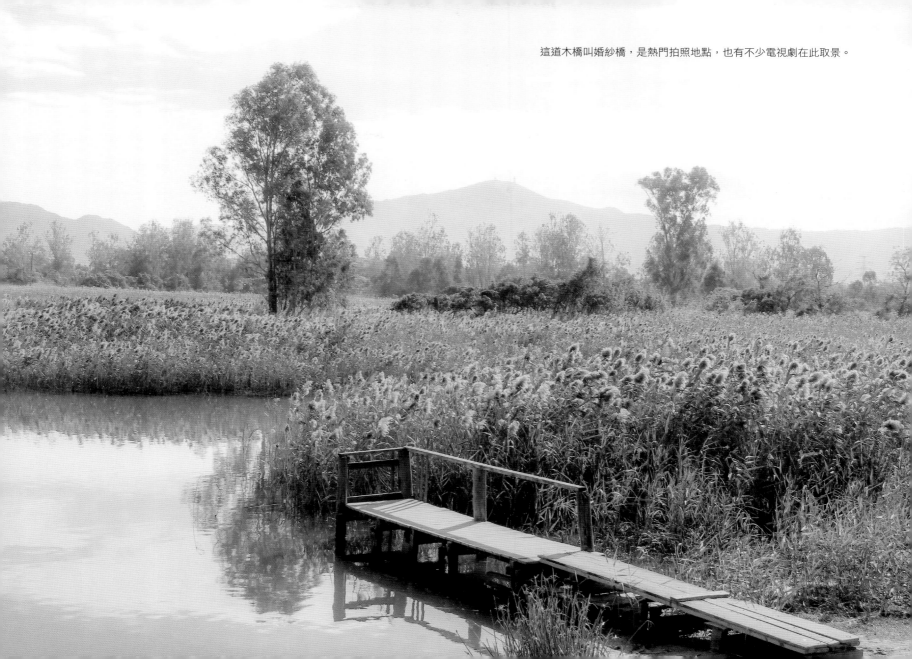

這道木橋叫婚紗橋，是熱門拍照地點，也有不少電視劇在此取景。

微風輕拂，蘆葦叢迎風舞動。

退休．尋夢的時光

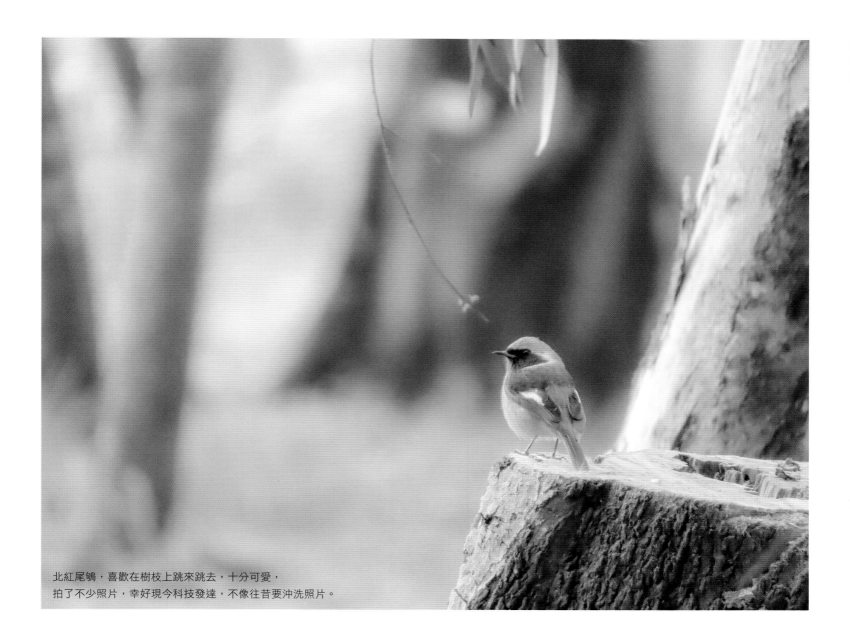

北紅尾鴝，喜歡在樹枝上跳來跳去，十分可愛，
拍了不少照片，幸好現今科技發達，不像往昔要沖洗照片。

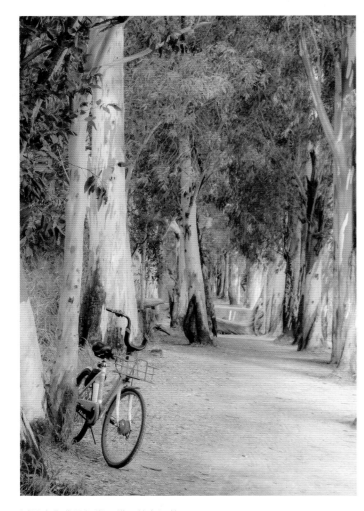

以單車作背景相當不錯，錦上添花。

沒想到在南生圍也遇到翠鳥，牠在河上飛來飛去。

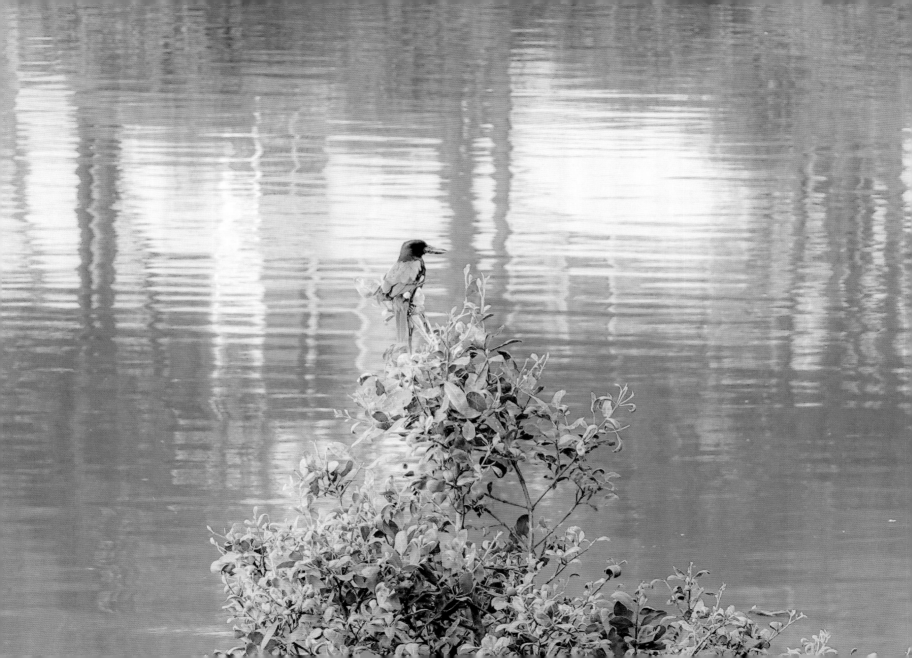

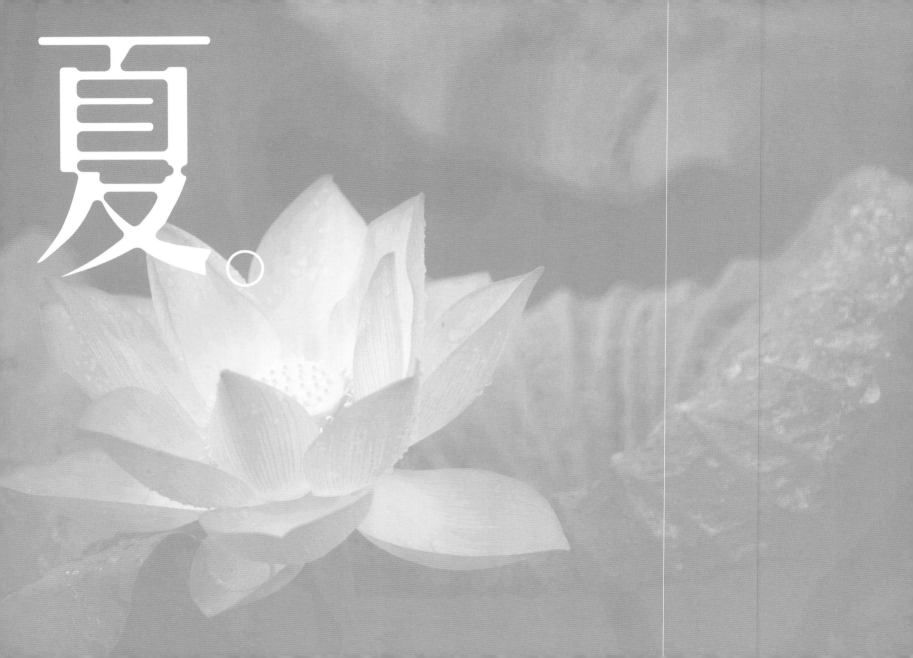

夏。

夏天的生命力

因為天氣酷熱，沒有意欲去太遠的地方遊玩，所以拿着相機前往距離家不遠的志蓮淨苑南蓮園池拍攝睡蓮的倩影。那裏的睡蓮有白、紅、黃、紫多種顏色，雖然正在盛放的睡蓮不算太多，但不管是盛放的、含苞待放的、或是浮在水面的葉子，甚或是蓮花上的小昆蟲，全都是我鏡頭下的獵物。在陽光照耀下，睡蓮份外艷麗，有圓形帶缺口的葉子也光亮起來，整個畫面充滿夏天的生命力。可能天氣太熱了，整個園池只有我一人，可以盡情地在這寧靜的地方拍攝。正午烈日當空，攝影時太過投入，不知不覺汗流浹背，衣衫盡濕，是時候我要打道回府了。

希望下次有機會再來的時候，有更多盛放的睡蓮可以拍攝。

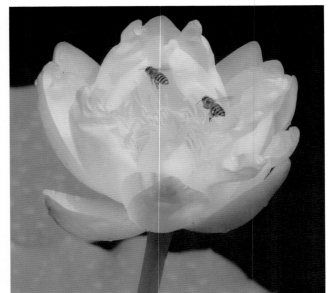

睡蓮寓意端莊、潔淨、形態優美。

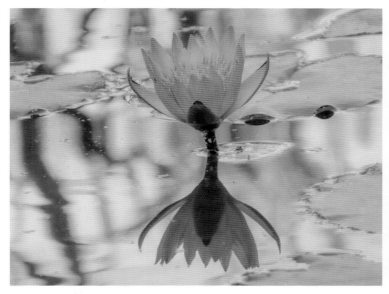

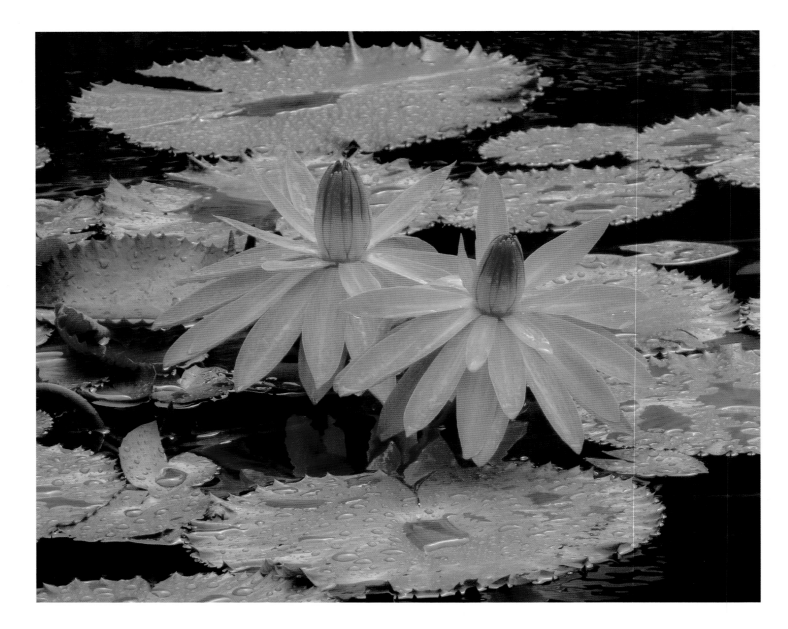

心中有美，處處是美

荷花，有「出淤泥而不染」的美譽，它給人清新、恬靜、脫俗、優美的感覺，含蓄而不妖冶，高貴但不高傲，柔軟但不柔弱。

今早駕車到雲泉仙館觀看荷花，那邊有一個不時供外景拍攝的荷花池，雖然已錯過了荷花盛放的時節，但我早有心理準備，有花看花，無花看葉，幸好池內仍長着不少含苞待放的荷花，有些仍盛開，有些結成蓮蓬，由花開到花落，由花落到結果以至凋零，頓覺人生不同階段各自精彩，讓人感受到人生起落之淒美。

我愛觀荷，更愛「打」荷，清晨時分，小露珠凝聚在荷塘的葉子上，在陽光照耀下，宛如一粒粒晶瑩通透的珍珠，襯托在碧綠、柔軟但強韌的片片荷葉上，在微風中搖曳，人在畫圖中，活像夢幻般的詩意。

有人說要拍攝到美麗的荷花，最理想在晨昏，又或是暴雨過後。其實什麼時候拍荷花根本不重要，最重要是你有好心情。

心中有美，處處是美。

夏天時荷花盛放，涼亭和曲橋在荷花池中央，像一幅中國畫。

退休．尋夢的時光

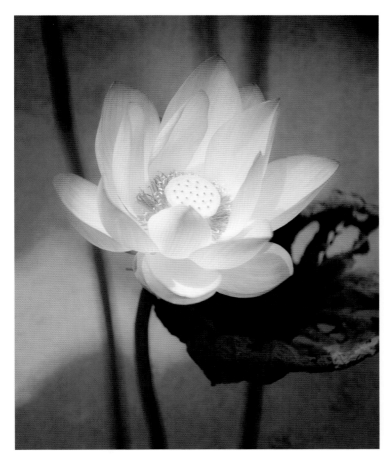

節果決明

每年踏入四至五月，香港隨處可見一株株怒放的鳳凰木，鳳凰木又名影樹，花朵有的鮮紅和深紅，亦有些紅中帶橙，當它盛放時色彩鮮艷奪目，遇上微風，花瓣散落在地上，像是鋪了一張紅色的地氈。

另一種樹的形態有點像影樹的就是節果決明樹，這樹的名字很特別，以往從未聽過（即使聽過，也很難記得它的名字），直至最近幾年，每逢這個時候，便看到報章上報道和登載有關此樹的文章和圖片，可惜我一直都沒有時間去看。今年趁着有空，便立定心意一睹這樹的風采。

香港公園眾多，原來有一個櫻桃街公園，在大角咀附近，若不是想看看這棵節果決明樹，真不知道有此隱世公園，到了公園，步行約十分鐘已看到此樹，可能天氣和暖令花開得較早，樹上大部分的花朵和花瓣已落在地上。

除了櫻桃街公園的節果決明樹外，中環美利酒店旁也有一棵，而這一棵甚有名氣，聞説已有百年歷史，樹身高大，長滿了密密麻麻的花朵，花團錦簇，暈染了淡粉紅和白色的花朵互相縱橫交錯，氣氛十分夢幻，難怪吸引

了不少「龍友」前來拍攝，為了捕捉到花朵各種美麗的
形態，我只好採不同的角度拍攝，沒想到這樣便拍了超
過二小時。

除了櫻桃街公園和美利酒店旁可以看到節果決明樹外，
據聞迪欣湖也可以欣賞到此樹，希望明年今日可到迪欣
湖，在節果決明樹下一面野餐，一面欣賞樹上花朵的
美態。

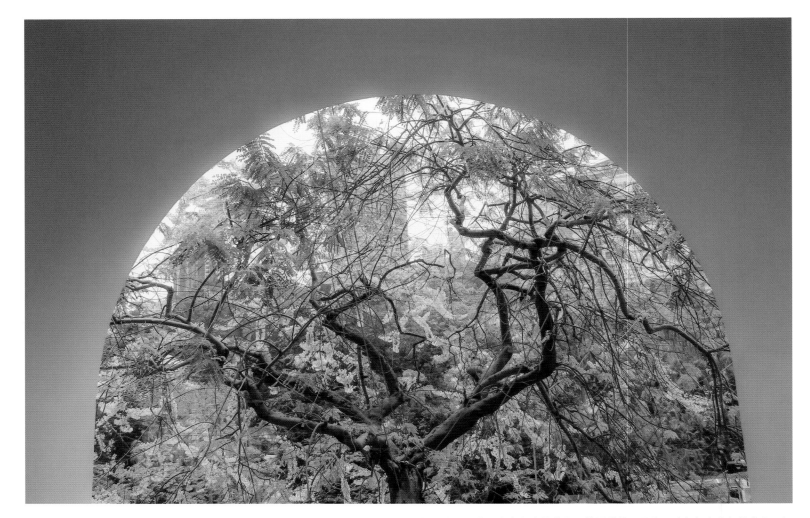

節果決明長滿了密密麻麻的花朵，花團錦簇，暈染了淡粉紅和白色的花朵互相
縱橫交錯，氣氛十分夢幻，攝於美利酒店旁及櫻桃街公園。

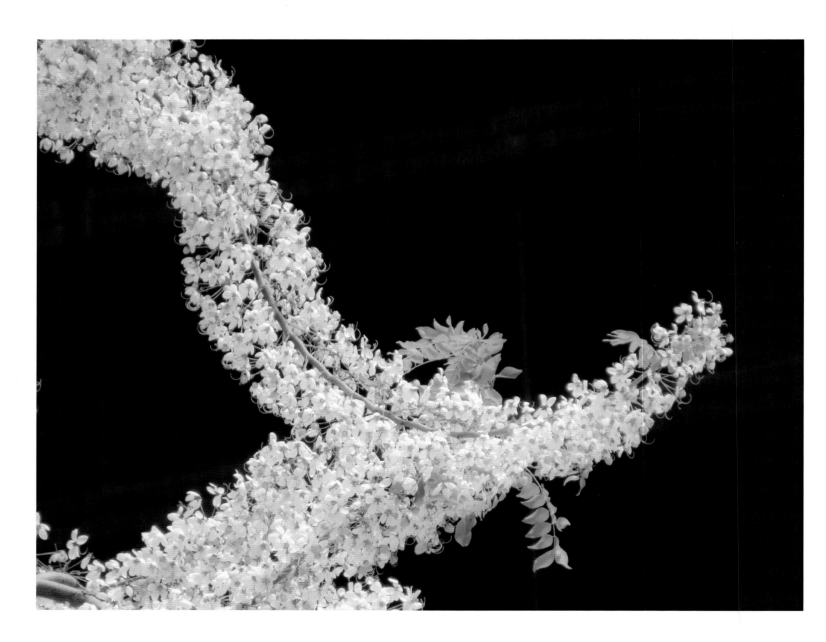

退休・尋夢的時光

鳳凰木又名影樹，盛放時色彩鮮艷奪目，遇上微風，花瓣散落在地上，像是鋪了一張紅色的地氈，攝於土瓜灣。

退休·尋夢的時光

曇花一現

趁今天有點空閒，返回新界曾住過的村屋，尋找舊日的足跡。

記得中學時，我家搬遷到新界鄉郊，築了一幢三層的村屋，地方大了一點，有四個房間，父母一間，兩個哥哥各一間，而我和姊姊則睡同一房間。

屋外種了一株長得不算太高的白蘭樹，每逢夏天，擺放一張藤椅在樹蔭下乘涼，涼風送爽，清香撲鼻，早上父

親替我採摘幾朵白蘭花給我帶到公司，把它擺放在小碟上，整個辦公室都薰香起來。我不知道屋外什麼時候還種了一盆曇花，一天晚上，曇花開了，花瓣好大，花開得很大朵，但在早上又見到它收合起來，讓我親身體驗到「曇花一現」這話，可惜當年手機仍未流行，身邊亦沒有相機，沒有把它拍下來。

住在鄉郊，昆蟲和小動物也特別多，日間不時見到蜻蜓、蝴蝶、水牛和鑽在草叢中的巨蛇，晚間遇見螢火蟲在頭上飛來飛去，還有蝙蝠漫天飛起來。我會立刻想到電影中的主角蝙蝠俠。每當風雨前後，便有千軍萬馬的飛蟻從窗縫飛入屋，在房子裏漫天飛舞，又每逢雨後便聽到屋外牛蛙「呱呱」、蟋蟀「蠍蠍」的叫聲，還有一些不知名的昆蟲齊鳴，像是大自然的交響曲。宇宙中當然少不了生命力強的蟑螂，有一晚，為了撲滅蟑螂，我把殺蟲劑噴滿整個房間，還把窗門關上，然後才睡覺，早上起來全身眼耳口鼻都腫起來，真是贏了蟑螂，輸了自己！

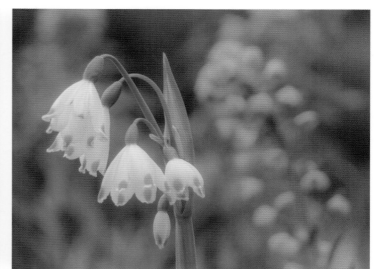

攝於 2023 荷蘭庫肯霍夫花園

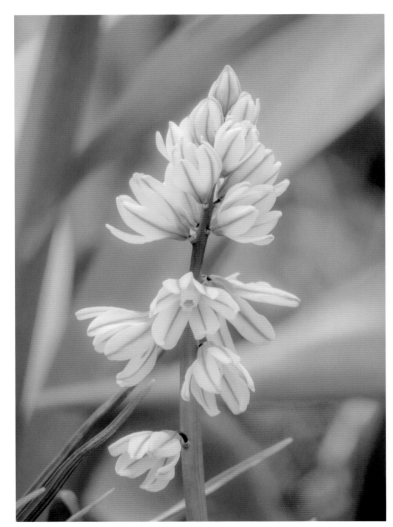

退休 · 尋夢的時光

畫出彩虹

踏入夏天，天上的雲真是漂亮得不得了，

有時萬里無雲，天空呈現整片蔚藍色，

遇着晴朗天氣，一朵朵白雲很立體地掛在藍藍的天空上，像一團一團的綿花，

在太陽的照耀下，又像萬朵銀花，

有時遇着風起雲湧，雲兒在藍天下，快樂地飄動，

若是遇上暴風雨即將來臨，卻又像萬馬奔騰。

雲有不同種類和形態，瞬間千變萬化，雲彩飛揚，

憑一顆童真的心和豐富的幻想力，

從雲的千姿百態中得見各種不同形象，

有的像飛魚、像恐龍、像海龜、像鳳凰……

大自然就像一個出色的大畫家，畫到那裏，

那裏就出色，甚至畫出彩虹。

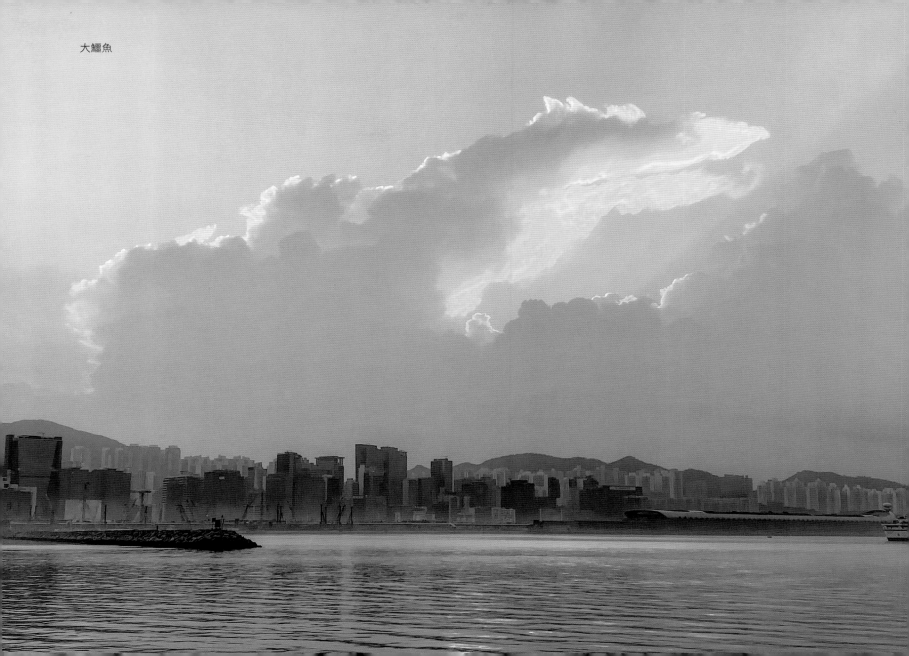

大鱷魚

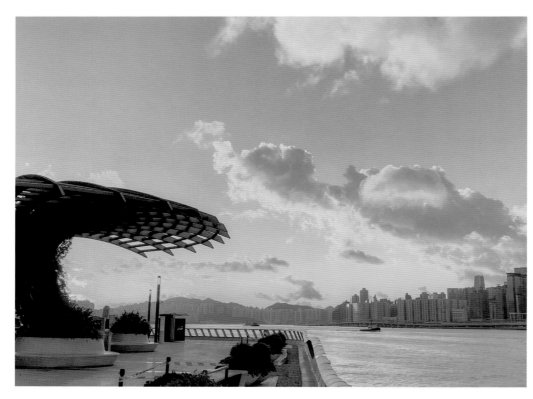

注意恐龍出沒

萬朵銀花

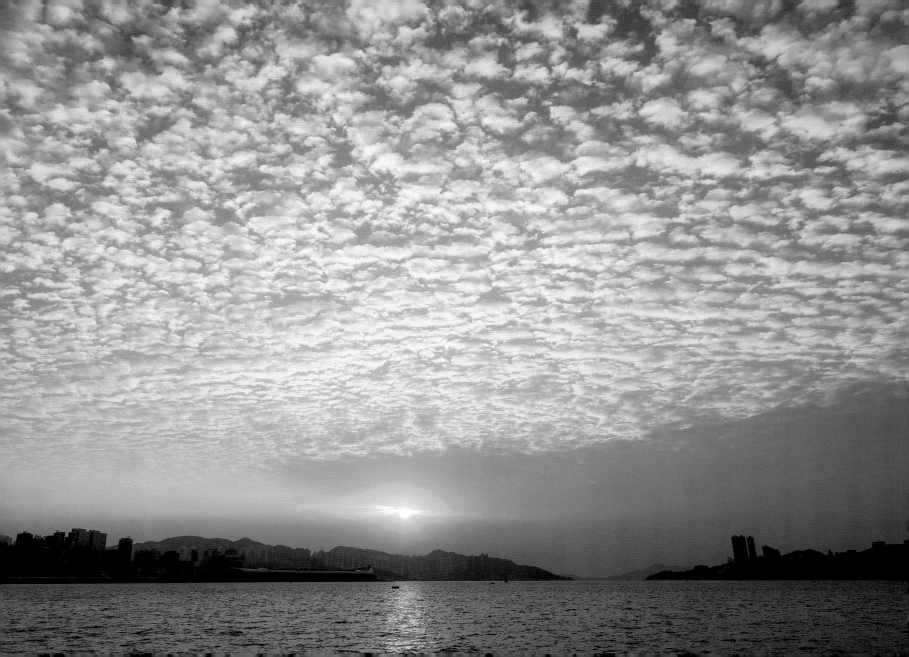

退休・尋夢的時光

北極熊

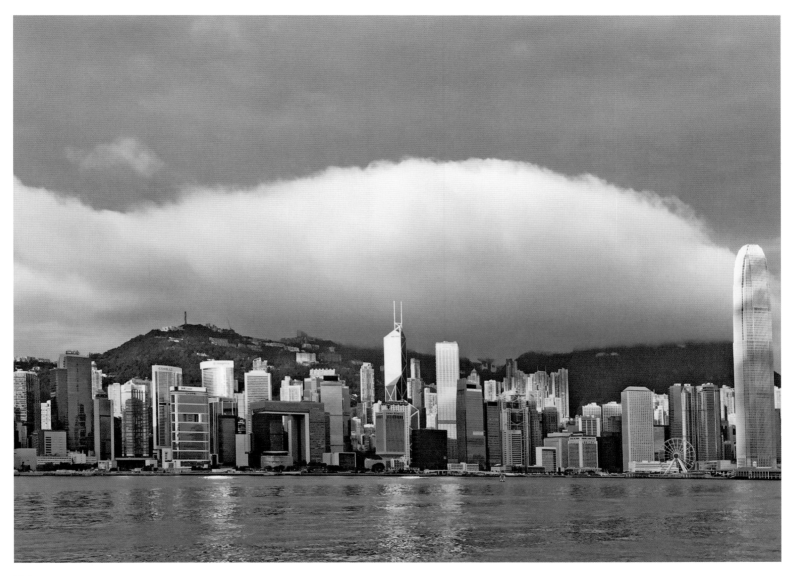

飛魚

長洲

長洲，是香港著名旅遊景點之一，從中環到長洲只需半小時多的航程，十分方便，今天獨個兒到長洲一遊。

記得很久前來過長洲，因為當年公司其中一項員工福利是度假屋住宿券，所以和父母、姐姐假日一起來度假，往事如煙，轉瞬間已逾三十個寒暑。記得當年的大街海鮮食肆林立，兩旁的小商店販賣用貝殼做的風鈴，大大小小的風鈴被風吹動時，發出不同的聲音，此起彼落，但亂中有序。

今天重遊長洲，除了海鮮食肆外，多了商店賣大大粒的魚蛋，配有不同醬汁，有沙嗲、咖喱、麻辣等等，我還是喜歡原味，買了一串，魚肉鮮味彈牙。除了魚蛋外，更有馳名的芒果糯米糍，經過小店，見到老闆忙個不停地做糯米糍，心裏想一定新鮮可口，買了一個品嚐，糯米糍極其柔軟，差點拿不起來，一口把整個糯米糍放入嘴裏，啖啖香濃芒果肉，甜中帶點酸，在口腔裏徘徊，瞬間舌頭被香甜的果肉包圍。再前行幾步見到賣西瓜冰條的小攤販，把西瓜切成薄片，有如砧板般大，十元一片，老闆給我挑了一片最大、最甜的，在炎炎夏日，得嚐一口西瓜，簡直是透心涼，彷彿回到孩提時的心境，我是好容易滿足啊！

回到碼頭，看看歸航班期，不到十分鐘便要啟航，便馬上登船，大半天行程完滿結束，我快樂得像個小神仙。

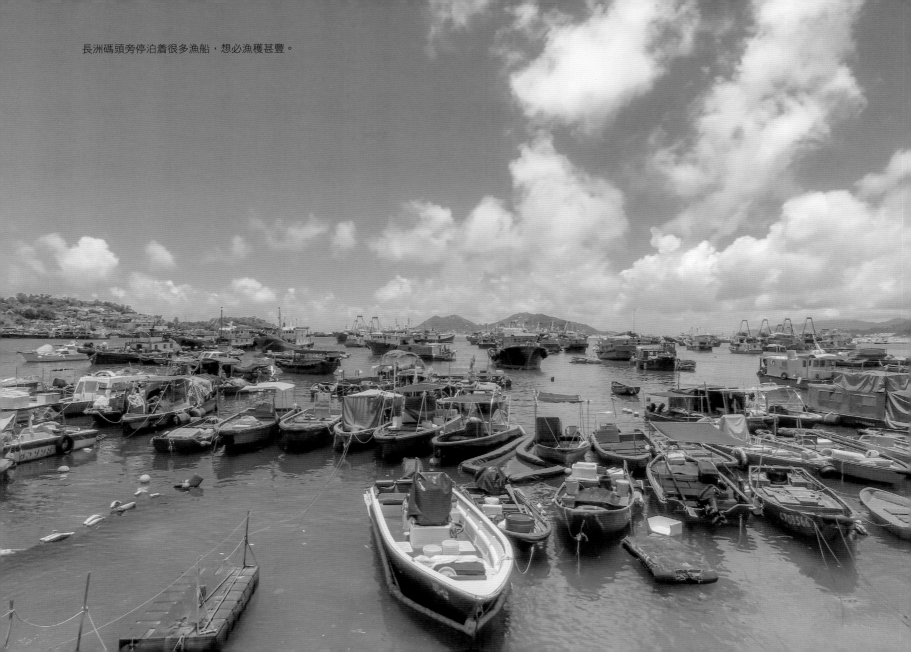
長洲碼頭旁停泊着很多漁船，想必漁穫甚豐。

退休‧尋夢的時光

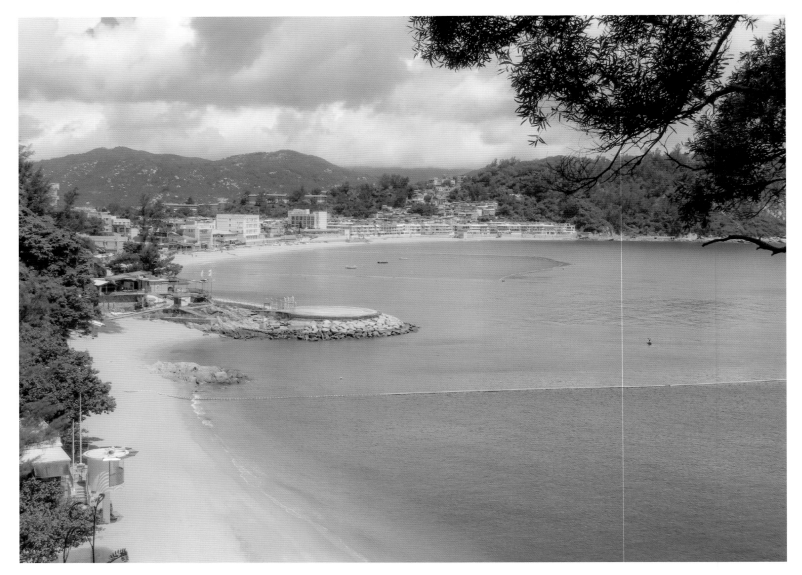

東灣泳灘，水清沙幼，夏天吸引不少泳客，這裏是當年香港首位奪得奧運金牌的滑浪風帆運動員李麗珊的訓練基地。

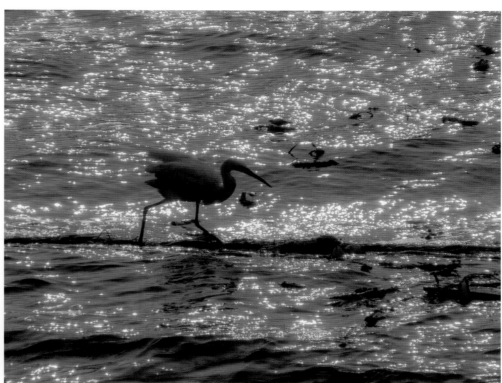

夕陽照射在海面上，金光閃閃。

炎炎夏日，西瓜是消暑的極品，就像荒漠中的甘泉。

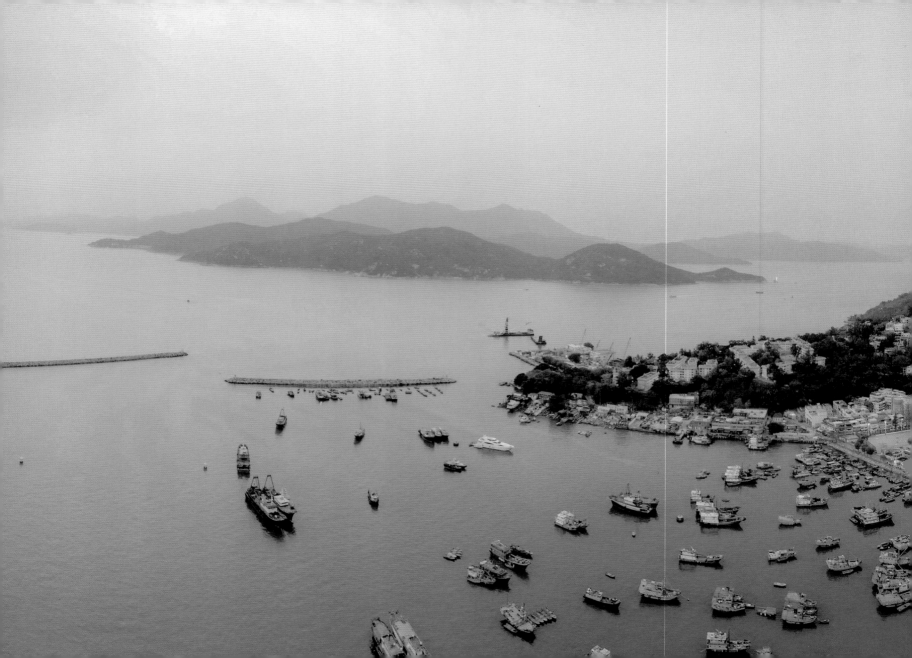

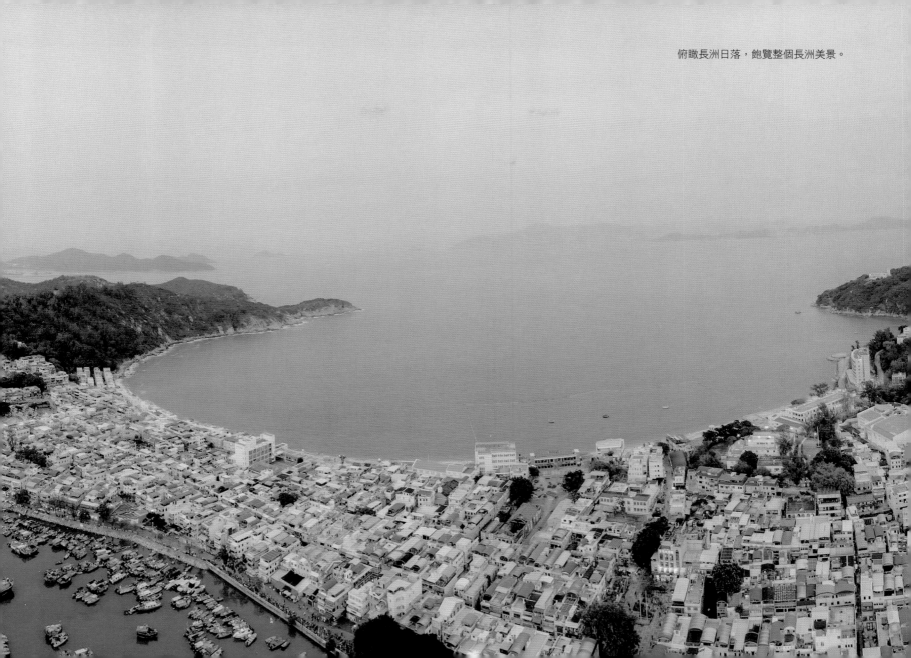

俯瞰長洲日落，飽覽整個長洲美景。

赤柱

赤柱是一個充滿歐陸風情的地方，市集內各式小店林立，古董玩物、手工藝、畫作、衣物皮革、特色家具等，琳瑯滿目，每次來到市集，我都很享受尋寶的樂趣，總會帶一兩件戰利品回家！過了市集，就是海濱大街，這裏有各式異國情調的餐廳。意大利薄餅、美式漢堡包、墨西哥卷、英國炸魚薯條、泰國串燒、還有我至愛的港式菠蘿油及酥皮蛋撻等等，應有盡有。我坐在露天座位，邊吹海邊風，邊與三五知己享受特色美食，優悠愜意！享受完美食，沿途還有藝術家表演音樂、魔術、扭氣球，我看到一位畫家替人畫人像，我和身邊兩位朋友坐在路旁給他作畫，作品唯妙唯肖。

提起赤柱，很多人便聯想到有名的赤柱監獄，或是赤柱海灘，其實在這裏有另一個地方也很有名——赤柱軍人墳場——埋葬着在一九四一年抗戰犧牲而在戰場上撿獲的屍骸，一共有六百九十一名戰爭殉難者，其中有三十七名海軍、四百六十七名陸軍、三名空軍及二十三名商船隊隊員……有些平民甚至包括三歲的孩子。這地方雖是墳場，氣氛莊嚴卻份外祥和，漫步在這片綠悠悠的草叢中，逃離市面煩囂，好好洗滌心靈。

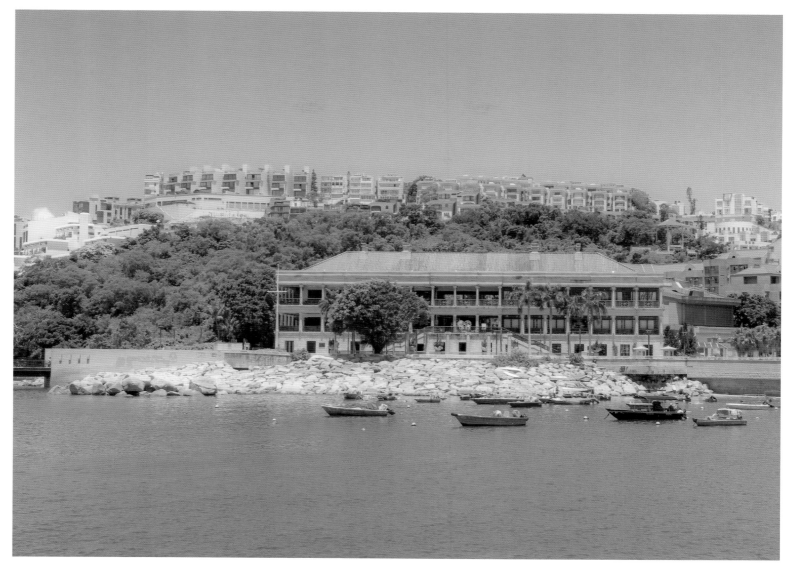

美利樓是赤柱最標誌性的建築物之一,裏面有著名的餐廳,一邊享受美食,一邊欣賞海景。

美利樓地下走廊，遊人最喜歡在這裏打卡。

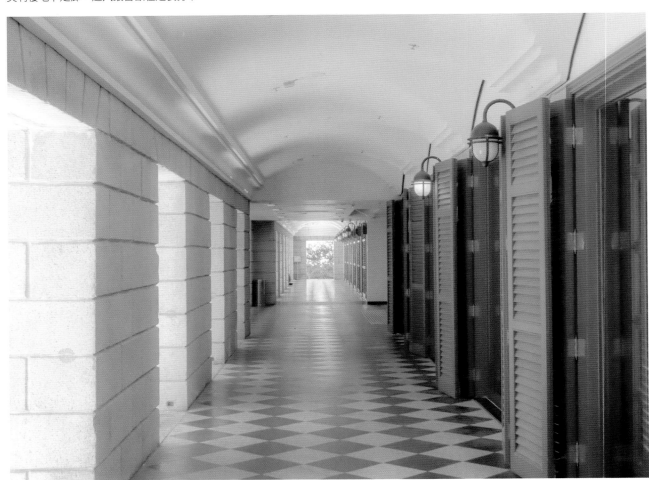

退休‧尋夢的時光

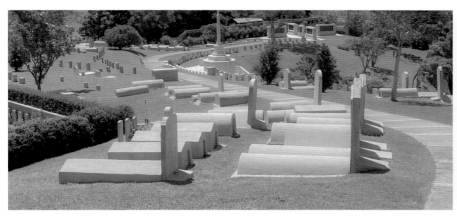

被列為三級歷史建築物的赤柱軍人墳場莊嚴而祥和，
這裏長眠了數百名第二次世界大戰英聯邦士兵。

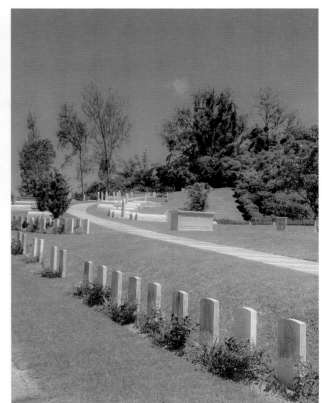

畫家替我和兩位朋友繪畫
的人像，雖然不盡似，但
畫出我們的神韻來。

紅磚屋

不知不覺已踏入秋天,趁着秋高氣爽,遠離塵囂,到新界郊區半日遊。我乘西鐵抵達元朗錦上路站下車,首先來到跳蚤市場,那裏售賣着林林總總的貨物,其中有很多懷舊玩具和小食,可以讓我懷緬過去情懷的點點滴滴,重拾一些童年回憶。不遠處即是盈匯坊,設計以大型貨櫃為主題,中間有一條流水,兩旁有數間咖啡室,一個不失為打卡的好地點。再向前行,就來到紅磚屋,全屋用紅磚砌成,因而得其名。那裏販售一些復古傢私、擺設、收藏品、畫作、飾物等,説不定我會找到一兩件心儀物品帶回家呢!走過紅磚屋就是「壁畫村」,村內有數十幅色彩繽紛的壁畫,有些以貓為主題,有些以花卉為主題,反映村內的特色。再走三十分鐘便是樹屋,樹根縱橫交錯,是逾一百五十年歷史的留痕。樹屋附近是平湖,因其波平如鏡,所以取名平湖,在陽光的照射下,不難看到房子和樹的倒影,故有港版天空之鏡的美譽。在完結此旅程前,走進一間舊式士多,飲了一杯冰凍的檸檬水,透心涼快,給此行劃上完美的句號。

退休・尋夢的時光

錦田盈匯坊，兩旁有不少咖啡店，可以在這裏
偷得浮生半日閒。

錦田吉慶圍村內超過數十幅色彩繽紛的壁畫，有些以貓為主題，
有些以花卉為主題，反映村內的特色。

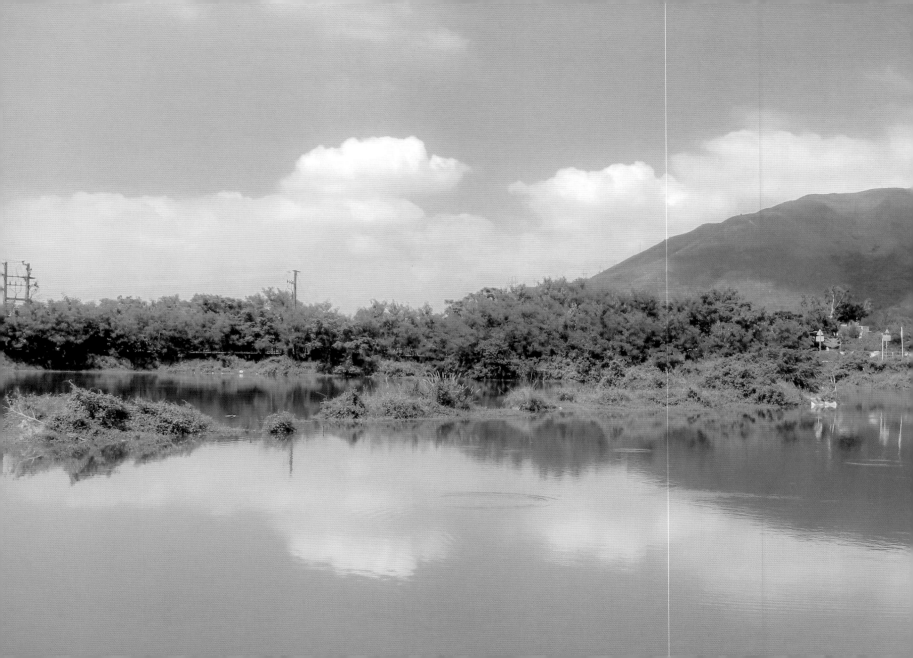

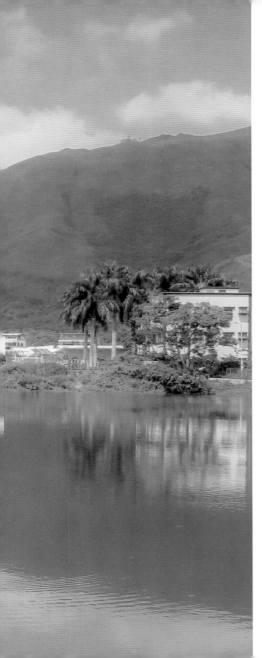

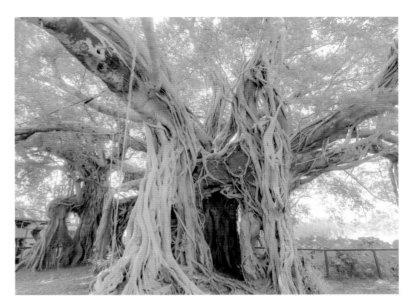

錦田水尾村樹屋，樹根縱橫交錯，據說老樹盤根已超過 150 年。

平湖在錦田水尾村，因其波平如鏡，所以取名平湖。

活力之都

維多利亞港上的天際線，總是令我百看不厭。

晨曦時跑步經過尖沙咀海濱長廊，太陽剛沿山上緩緩
升起，

那晨光第一線與海濱長廊互相映襯，

我不得不停下腳步拿起手機快快拍下這美麗一刻。

若晚上跑步到這裏來，夜幕低垂，

維港對岸一帶建築物的霓虹燈光影照在海上，

呈現一片五光十色的燈海，

偶爾會看到一艘傳統中式帆船，

懸掛着三片紅色鮮艷奪目的風帆，

在維多利亞港上慢駛着，美不勝收，

若碰上每晚八時「幻彩詠香江」上演，

結合了探射燈、鐳射、LED 燈光效果，與音樂互相呼應，

遇上天朗氣清，香港夜色更變得無比璀璨奪目，

簡直十全十美，難怪香港贏得「活力之都」的美譽。

傳統中式帆船，懸掛着三片紅色鮮豔奪目的風
帆，在維多利亞港上慢駛着，美不勝收。

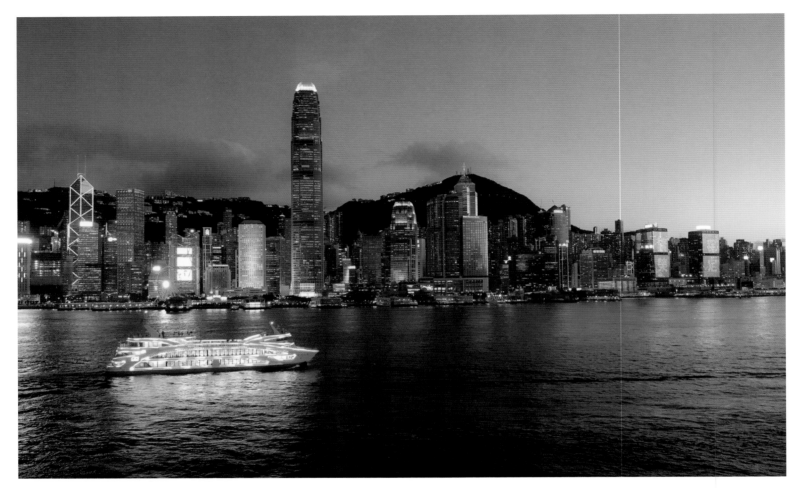

觀光船夜遊維多利亞港

退休·尋夢的時光

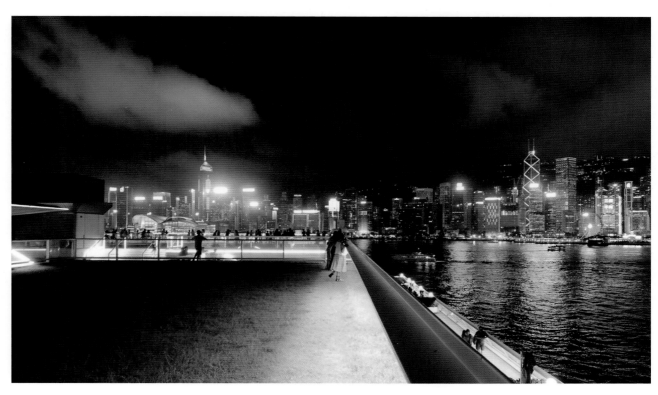

五光十色的維多利亞港,兩岸高樓的霓虹燈照耀下,展示香港繁榮的一面。

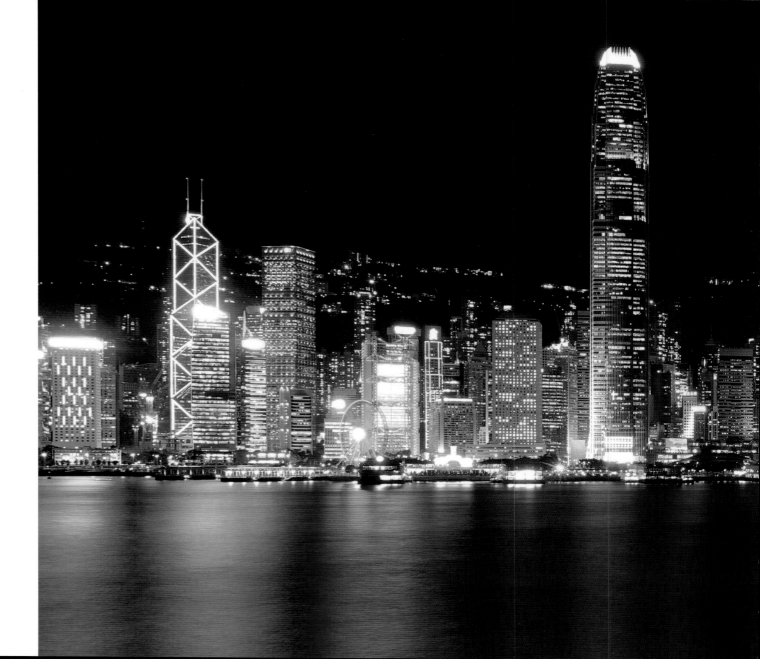

退休‧尋夢的時光

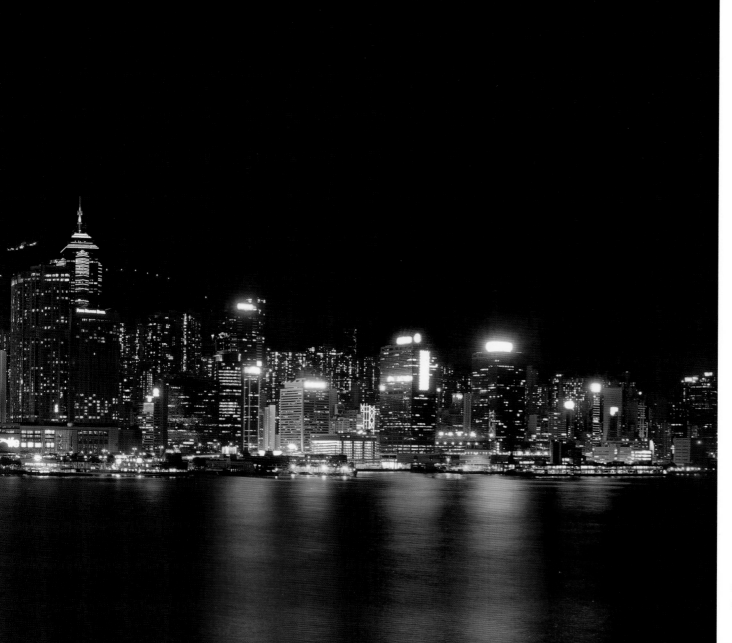

香港夜景只可以用一個
字來形容：美

大鄉里出城

我從未到過北角春秧街電車總站,聽說是攝影者必去的香港北角景點!所以今天特別坐叮叮車(電車)到來一遊。

春秧街有着一個熱鬧的菜市場,攤檔林立,路人熙來攘往,熱鬧非常,而這裏最具特色的莫過於電車貫穿這條街道,每當電車經過,兩旁攤販便趕緊把一籮籮的蔬果搬回原位,而行人則會慢條斯理地走回路旁,從容不迫,電車駛遠了,再繼續走回電車軌上,習以為常,真有點像港版泰國美功鐵道市場。住了香港這麼多年的我,竟不知道在香港也可以見到如此情景,香港真是包羅萬有啊!

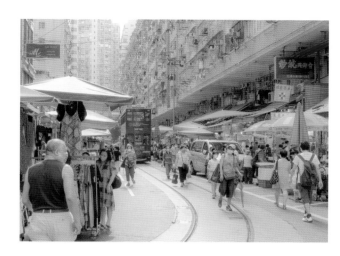

電車緩緩駛進熱鬧市集，街上熙來攘往，絡繹不絕。

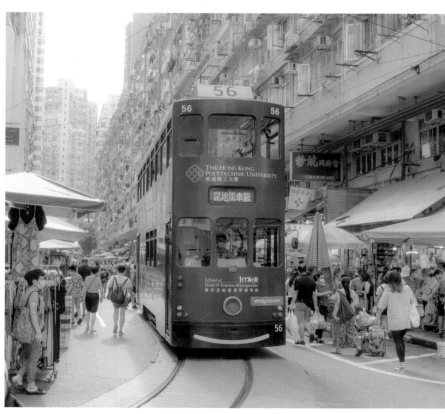

書到用時方恨少

雖然香港是一個國際大都會，但又可以看到香港很多歷史文物和古蹟，真是中西合璧。

除了參觀過 M+ 和香港故宮文化博物館外，經同事推薦，今天來到元朗屏山文物徑，整個文物徑有很多不同的歷史景點，包括：聚星樓、社壇、古井、書室、宗祠、文物館等，都是歷史悠久的。穿梭在文物徑不同的建築物中，我彷彿回到遠古時代，走進書室，感受一下當時讀書人的環境，幻想一下高中狀元衣錦還鄉的情形。很多門口掛着對聯，對聯上每個字我都讀懂，但湊起來整句的意思就不得而知，才發現自己書到用時方恨少啊！

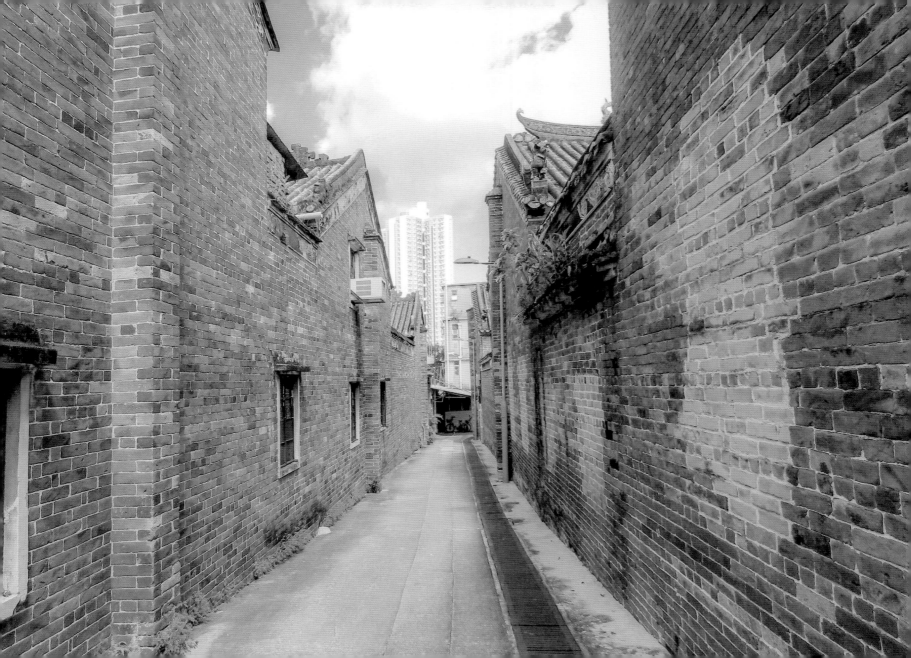

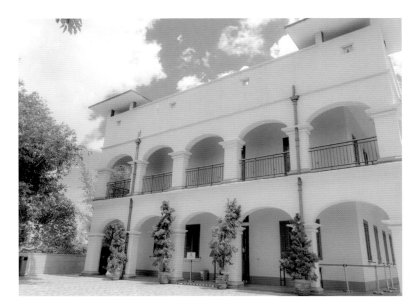

退休．尋夢的時光

胺多酚

跑步並不難，要持續每天跑步才最難，背後要有着一份堅持、忍耐、恆久的耐力和決心。

自二〇一九年起我便開始養成跑步的習慣，每天清晨五時起床，沿着紅磡至尖沙咀海濱長廊，直跑到尖沙咀鐘樓才折返，路程約八公里。最初跑步的動力是為了減肥，當時體重約一百四十餘磅，臉圓圓得像吹滿的汽球，於是決心減肥。起初幾個月迅速減了五磅，一年內好不容易減了十餘磅，之後體重便停滯不前了。縱然是如此，我仍然堅持每天跑步，因為除了令身體健康外，心靈健康也很重要，原來運動會使大腦釋放出一種化學物質 —— 胺多酚。原本我一直都不相信，什麼是胺多酚，太虛無飄渺了。但我漸漸發現真的有這一回事，每次跑半小時左右，腦海就會突然冒出荷爾蒙胺多酚，令人振奮，看事物變得正面，心境變得豁達，心情也變得輕鬆愉悅。

另一個驅使我每早跑步的原因，是因為每天可以看到日出，日出每天都可以有新發現，原來太陽升起的時間和位置隨着春夏秋冬四季不同而變化萬千，難怪聖經中先知耶利米在耶利米哀歌三章 23 節説：「每早晨，這都是新的；你的誠實極其廣大！」此中真有無比的新趣！

你不相信嗎？你可以試跑三個月，你就會發現跑步的樂趣。

每天跑步都必經過這條紅磡海濱長廊，連接尖沙咀海濱長廊，沿途有美麗的海景陪着我跑。

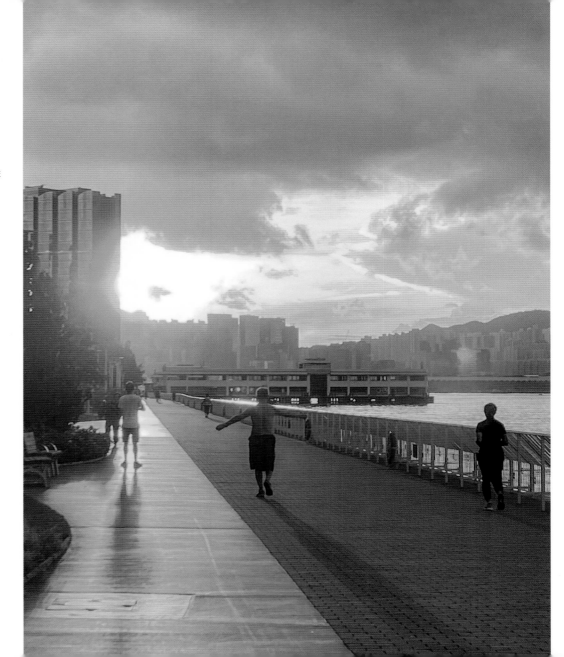

在星光大道上，可以看到不少影視紅星的簽名和掌印。

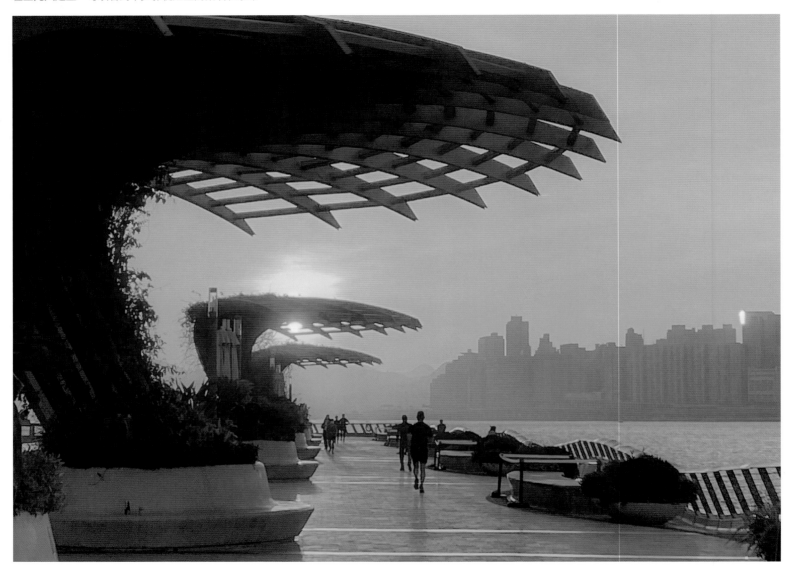

退休‧尋夢的時光

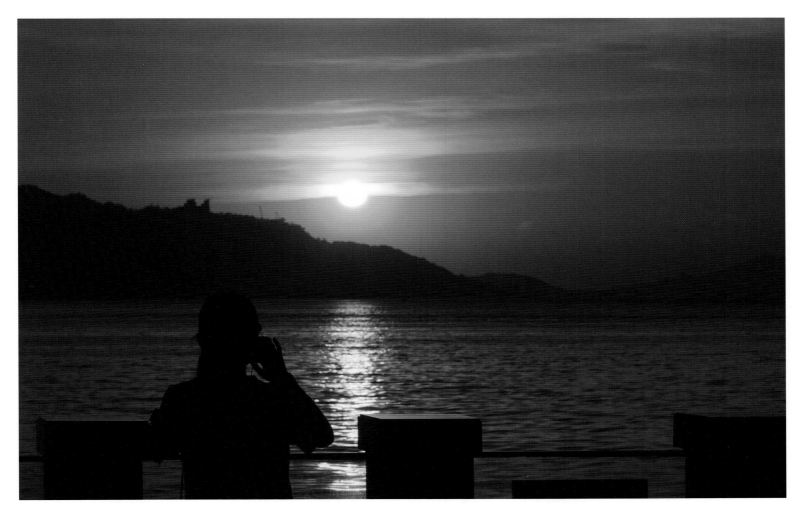

太陽從山後漸漸爬上來，把海面照到一片璀璨的金黃色。

現代版清明上河圖

每清早五時到六時，從紅磡海濱長廊走到尖沙咀海濱長廊，可以看到一幅幅的畫面，像是現代版的清明上河圖。

在長長約八公里的海濱長廊上，雖然是清晨，但隨處可見到不同的人物，他們各有所好：有人單腳放在欄杆上做伸展運動，有人做瑜珈，有人打太極，有人熱身準備早泳，有人手持魚竿，默默地等待魚兒上鉤，有人手持一支掃帚般大的毛筆和一個膠水桶，以水代墨在地上寫出一手好字，有些則像我一樣正在緩步跑，但跑者中不乏健步如飛的，像是跑馬拉松的跑手，有傭人推着輪椅上的老人，推到固定地方，傭人便看手機跳舞，輪椅上的老人看着海，像在數算自己的日子，有年輕男女手牽

手漫步，有中年夫妻肩並肩步行，也有一對銀髮公公婆婆，婆婆總是緊緊的用手臂挽着公公的手臂一起走路，互相扶持，有些三五知己一邊做運動，一邊談論社會時事，有人不論晴天雨天，總是每天拖着攝影器材，等待拍攝晨光第一線。這些面孔，由起初互不相識到漸漸熟絡，由熟絡變成每早互相説聲早晨的對象，不過有些人出現過一段時間後又不見了，但不時又會添一些新面孔。

最深刻印象的是其中一位晨運客，三年前見他跑步健步如飛，三年後的今日卻只能緩緩地步行。世事沒什麼是永恆的，唯有神的愛是永恆的，世間事沒有什麼真正重要，唯有愛才是。

泳客每天手持大毛筆在地上寫字

退休·尋夢的時光

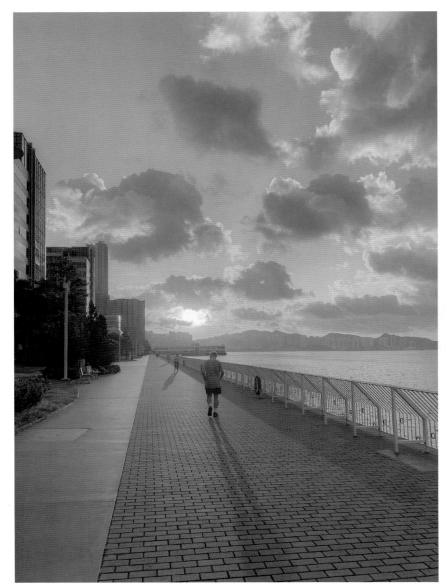

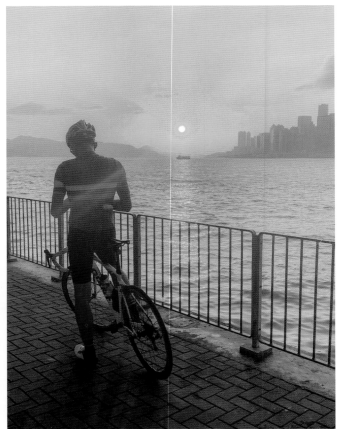

偶然停下腳步，欣賞日出。

在紅磡海濱長廊跑步

一邊做伸展，一邊欣賞晨曦。

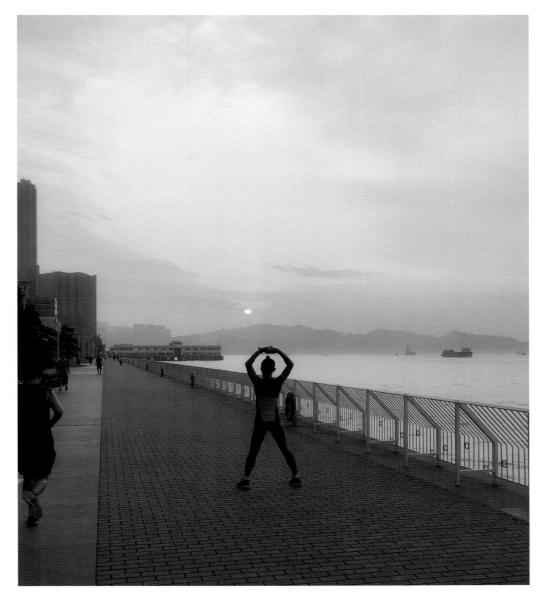

秋。

人月兩團圓

不經不覺又到了中秋節，在芸芸節日中，除了聖誕節外，我最愛中秋節，它不僅宣告嚴熱的夏天已過去，令人愜意的秋天到來，中秋節更具有「人月兩團圓」的意義。

相信沒有人會厭惡月亮，每當月滿時散發出的亮光，溫柔恬靜，清純如水，照亮每個人的心，在萬籟俱寂的晚上，有月光作伴，給人一種慰藉。不知是否人長大了，還是時間多了，今年特別興致勃勃，喜歡一些傳統習俗——賞月，不單賞月，還要迎月、追月，連續三晚到家附近的海濱長廊上用相機拍攝當頭好大的一輪明月。我發現原來月亮不是盡圓，周邊有點凹凹凸凸，腦海中忽然浮現了一首耳熟能詳的詞：「明月幾時有？把酒問青天。不知天上宮闕，今夕是何年。人有悲歡離合，月有陰晴圓缺，此事古難全。但願人長久，千里共嬋娟。」

祝願大家永遠人月兩團圓。

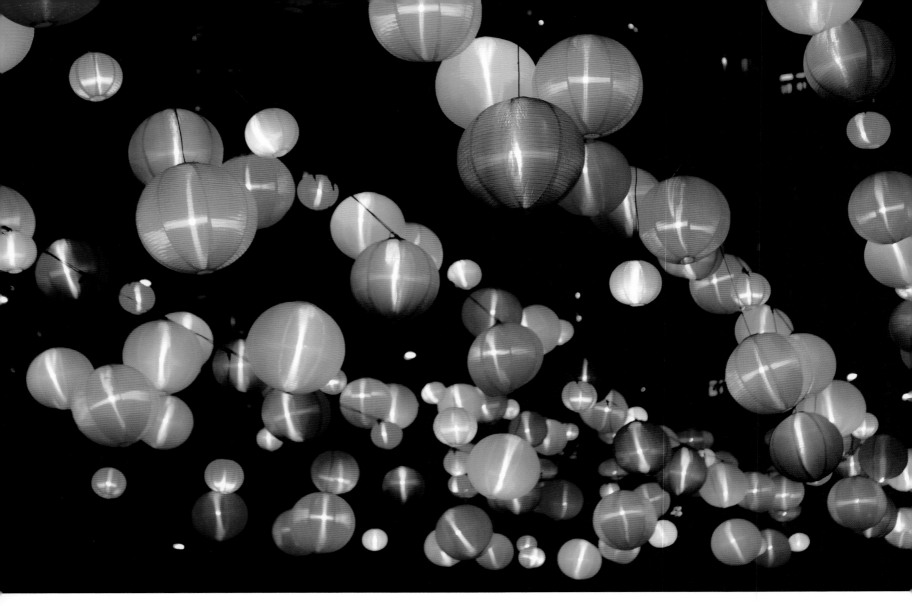

維多利亞公園中秋綵燈會，傳統的大紅燈籠高高掛，七彩燈籠在風中輕輕搖擺，增添節日氣氛。

炮台山東岸公園中秋綵燈展，同樣掛了很多色彩繽紛的燈籠。

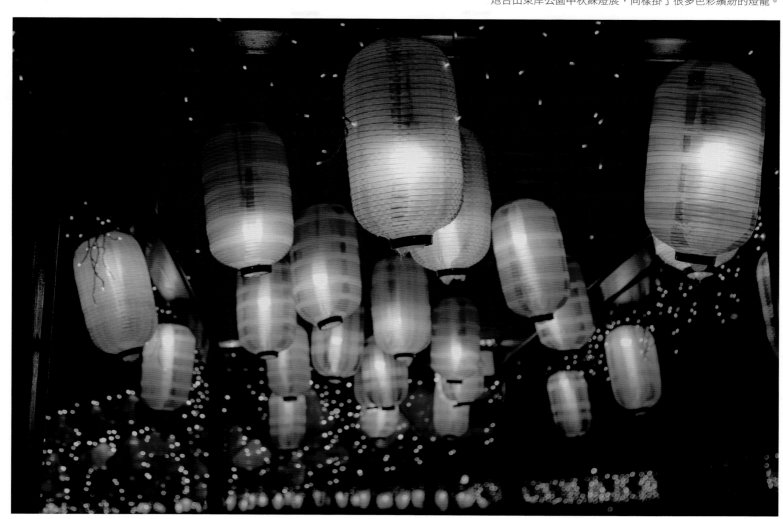

農曆八月十五中秋節，小時候相信月亮上住着吳剛和
嫦娥的浪漫神話故事。

迎月

退休・尋夢的時光

強韌的生命力

今天去了香港華人基督教聯會薄扶林道墳場拜祭奶奶，她在地上生活了八十七年。轉眼間已是兩年前的往事了！

二〇一八年秋天，奶奶在家中不慎跌倒，被送到醫院，想不到跌此一跤，竟是她生命中最後一段路程的開始。這次住院，因骨折引發了一連串其他病症，前後住了兩個多月醫院，其中兩度入深切治療部，醫生告訴家人要有心理準備，但憑着奶奶頑強的生命力，她又活過來了。相信是由於她堅強的性格及經歷過生命的磨練，才能擁有如此強韌的生命力。

翌年秋天，隨着時光消逝，肉體漸漸衰退，奶奶因身體不適再度入院，醫生說她所有主要器官包括心臟、肺、腎等都嚴重衰竭，請家屬作最壞打算，其實經過了上年一役，我們早有心理準備，基於種種客觀的健康數據，我們揣測她這次恐怕未必能過關，住了三個多月醫院及療養院，她又活着出院。再一次告訴我，人通過自身的力量，能勝過自然的力量，奶奶是一個絕對尊重生命的人，儘管老人家只能在狹窄的床上躺着幾個月，也甚少發出怨言，只要一息尚存，仍要活着。

縫紉是奶奶巧手之作，不用透過縫紉機，只要有一針一線在手，她就能縫出精緻的作品，不單是旗袍、襯衣、褲、襪，被褥，還有手袋、小銀包等，她可以說是一個藝術創造家。編織是奶奶另一興趣，她無師自通，憑着她一雙修長的手，能編織出各式各樣溫暖牌的冷帽、冷手套、冷頸巾、冷背心等，尚若發現編織稍有瑕疵，她便會拆了整件織物，重新再織，織了又拆，重複多次，務求一絲不苟，可見她對生活的認真和執着，即使在她患病期間，仍然撐着她虛弱的身體，拿起棒針和一些舊毛線球，編織一件件手作品。

二〇二〇年秋天，因在家中出現呼吸困難，奶奶再度送入醫院，住了約三個多星期，隨着心臟功能衰竭，血壓和脈搏徐徐下降，她在睡夢中安祥地被主接去，秋日晨光透過窗戶照入養和醫院病房，她最愛的醫生和牧師在旁給她話別、禱告，充滿着無比溫暖，她靜悄悄地走了，不着一點痕跡。

整理她的遺物時，看到一些仍在製作中的編織品，可惜已無法完成整件作品了。

我想到聖經詩篇第九十篇 10 節：

「我們一生的年日是七十歲，

若是強壯可到八十歲；

但其中所矜誇的不過是勞苦愁煩，

轉眼成空，

我們便如飛而去。」

生命是一場單向旅程，

只要活着，

就是人生最美好的一件事，

願我們懂得活在當下，

珍惜眼前人。

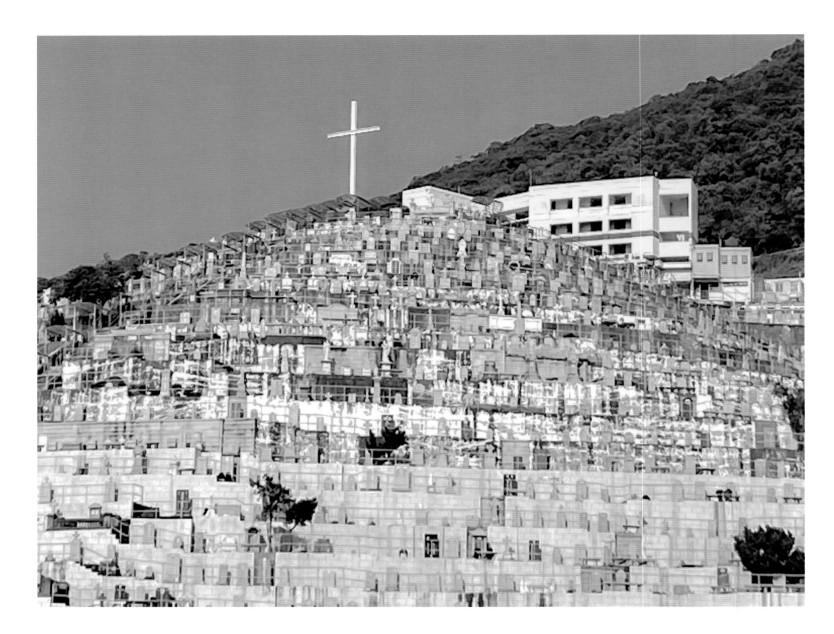

退休・尋夢的時光

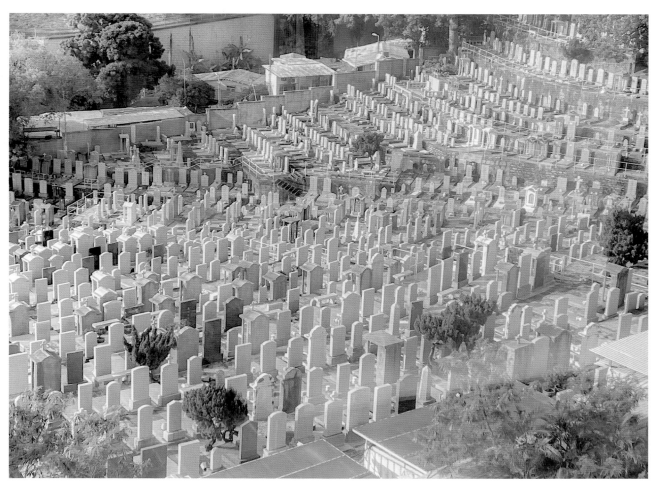

生命一開始便是一場單向旅程，不能逆轉，要活得精彩，才不枉此生。

一個燈籠

在一次斷捨離收拾物品中，找到一本小學六年班的手冊，手冊上有爸爸的簽名，他寫的一筆一畫，絲毫不苟，勾起我對爸爸的回憶。

知道爸爸被診斷腎病末期，已是二〇一五年的事了，當時陪爸爸定期到醫院覆診，每次紓緩內科醫護人員問爸爸最近如何，有沒有什麼未完的事情和心願時，爸爸總是笑着回答說：「我已經八十多歲了，死亡是人生必經的階段，沒有什麼放不下，也沒有絲毫懼怕。」當時醫護人員對這位老伯伯的積極人生觀十分佩服。記得兩年多前和爸爸到醫院覆診後，他仍能在公園走走，看看其他老人下棋，然後再走二十分鐘路回家休息。隨着日子一

天一天過去，爸爸的身體一天比一天衰頹，直至後期的三個月，他的步履已明顯地慢下來，不能再走那麼遠的路，也常常感到疲倦、食慾不振、皮膚痕癢、失眠甚至嘔吐，我知道爸爸開始走到人生旅途的盡頭。

記得小時候，爸爸為了照顧一家六口，做兩份兼職，整天都在外工作，儘管爸爸很忙，但到了中秋節，仍抽空買竹篾和顏色紙自製四個星星形狀的大燈籠，當時我尚年幼，拿着比我還要高的自製大燈籠，真有點威風凜凜的感覺，直到今天，我對這獨家自製的大燈籠記憶仍然歷歷在目。

小學六年班手冊，家長簽名一欄，每一筆一劃都很有力。

中秋節本是一家團聚的開心日子，原本約定中秋節兒孫聚首一堂，團團圓圓，沒想到爸爸竟在前一晚跌倒，一直以來最擔心的事情終於發生了。今年我們一家人的中秋節在醫院渡過，是我一生中最不愉快的一個中秋節，也是最漫長的中秋。從入醫院的第一天到第十天，爸爸雖然一直躺在床上，因大腿骨折斷，失去行動能力，每晚，當我們一家人到醫院探望他時，他總是有問有答，還不時提起他教傭人煮的美味菜餚，期望出院時能再次品嚐到美食。爸爸的堅強意志、忍耐、無懼死亡，實在令我佩服。第十天，爸爸的身體情況突然急轉直下，翌日早上見到他最後一面，他安安詳詳地走了。

親人過身一般總會帶來自責和懊悔，我也不例外，後悔為何當年沒有花更多時間陪伴他，「樹欲靜而風不息，子欲養而親不在」這句話，一生中已聽過無數次，但此時才深深體會到當中的真諦。

我衷心感謝心臟科醫生陳漢鏵和家庭醫生王偉，在我爸爸住院期間，時刻給我與家人關懷、慰問，又提供專業意見，使我們的擔子輕省了不少。

爸爸在我心目中是一個硬漢子，我會永遠懷念你！

維多利亞公園中秋綵燈會，有不同動物造型的綵燈展出，包括可愛
的雀鳥、跳躍的動物，璀璨繽紛，令人回想起童年時的懷舊燈籠。

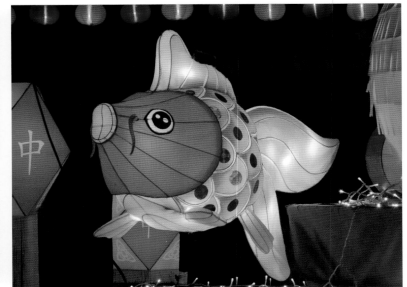

一張照片

斷捨離是一件不容易的事。今天閒在家中做斷捨離，打開抽屜，看到一本本厚相簿，隨意拿起一本翻開，不禁勾起我三十年前的回憶，恍如昨天。

一九九二年我隻身遠赴蘇格蘭讀書，是我首次離開家人最長的時間，自己要去一個從未去過的遙遠地方，那裏沒有親人，沒有朋友，確實有些恐懼、有些茫然、但也有些期待。還記得離家前當晚，一家人坐在一起吃晚飯，媽媽一語不發，我知道她是一萬個不捨得，雖然沒有說出來，但她臉上的表情現在仍歷歷在目，而我當時亦沉默着，深恐一說話，眼淚會在眼眶裏打轉。

很多朋友曾經問我，這麼多唸書進修的地方，為什麼選擇到蘇格蘭，我不用思考就立刻回答說，因為那裏有很多城堡。

真的，蘇格蘭有很多城堡，除城堡外，還有很多巍峨的山脈，清澈的湖泊，美麗的花朵，嫩綠的草叢，每逢假日，我便和同學一起四處遊山玩水，當年住 B&B（民宿），一晚只需十英磅。

走入蘇格蘭高地（Highland），風景壯麗、如詩如畫，偶爾遇到蘇格蘭男士穿着蘇格蘭裙（Kilt），在高地吹着風笛，笛聲悠揚，卻又添上一股荒涼和淒美。

一張相片不單記載着曾到過的地方，背後還藏着一串串回憶，伴隨到老！

退休·尋夢的時光

厄克特城堡（Urquhart Castle），位於
尼斯湖的中央，聞說曾有水怪出沒。

在蘇格蘭高地隨處可看到穿上格子紋理裙的風笛
手，吹起來音色嘹亮，穿透山巒。

因弗雷里城堡（Inveraray Castle），是我當年赴英留學抵達蘇格蘭後參觀的首個城堡。

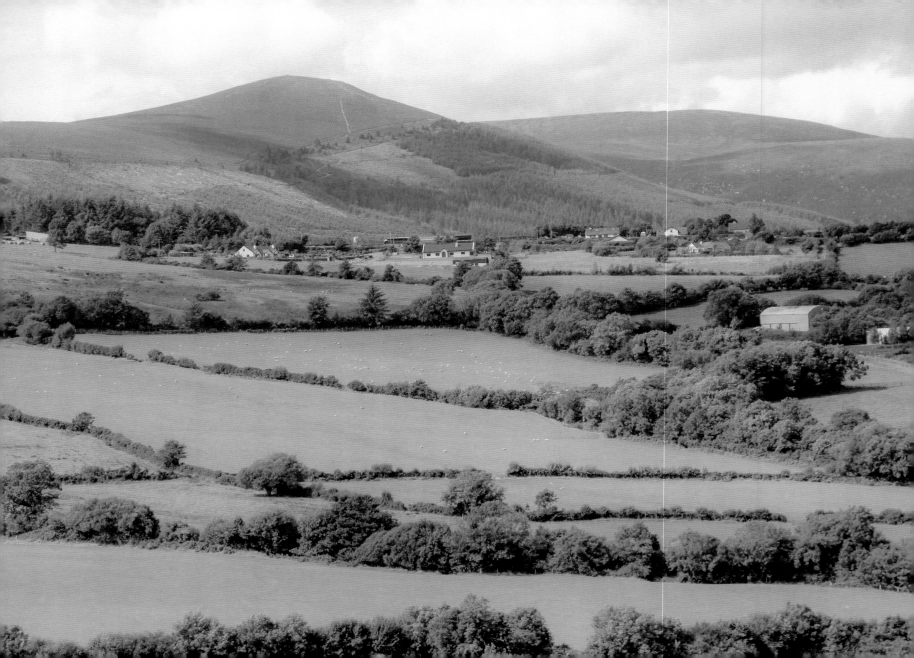

蘇格蘭低地，綠油油的田野，一望無際。

愛丁堡司格特紀念塔（Scott Monument），是典型的哥德式建築。

童年絮味 一

小時候家境並不富裕，父母皆沒有受過教育，在青山醫院做低微的工作，收入不高，但有員工宿舍，約二百多平方呎，住着一家六口，雖然居住空間不大，卻沒有覺得空間不足。老香港年代非常流行雙層碌架床，我和姊姊睡上格床，父母則睡在下格床。小陽台另放一張碌架床，大哥二哥分別睡在上格和下格。當年沒有冷氣，只靠一台左右擺動的小電風扇給六口子送風，風吹到時感到涼快，但當它擺向另一方時，又渴望它快點轉過來。遇着炎熱的天氣，我們一家便席地而睡，記得有一次睡眼惺忪間，發現一隻蟑螂從我的睡褲爬進我的膝頭，我立刻用手隔着睡褲輕輕的捉拿牠，不敢太用力，深怕壓死牠，但也不敢放得太鬆，怕牠會逃脫溜入褲內，結果

徹夜難眠，直到天亮。

每年接近農曆新年，媽媽便會從元朗街市買隻活雞回家，準備過年做菜用，由於居住空間小，活雞用繩子綁在洗手間一角，那些日子上洗手間便要特別小心，一邊蹲着，一邊與雞四目交接，唯恐被牠啄屁股。

記得有一次媽媽從街市買了蝦回來，準備做蝦仁炒蛋，我幫忙去殼，見到蝦中有一隻小蟹，於是拿起來放入墨綠色帆布書包的拉鍊外隔，打算拿給小學同學炫耀一番，怎料翌日到學校，發現書包傳出陣陣惡臭，原來小蟹已腐爛了，結果就不用多講了。

這些童年時的點滴，令我回味一生。

華員會是當年員工聚餐及文娛的地方

當年住的員工宿舍，小時候，覺得房子大，人長大了，覺得房子變小了。

用中國水墨畫筆法畫出回憶童年時的雞

青山醫院於 1961 年成立，這地方是當年每日下課後騎着單車回家的必經之路。

童年絮味 二

人長大了，總喜歡回想兒時的生趣逸事。記得我小學學校附近，有一片青翠的草地和一條大約長三米的斜坡，每次放學經過草地，我總喜歡拿一塊紙皮從斜坡最高處慢慢滑下，相信這是當地很多小朋友普遍的玩樂之一。最近重遊舊地，那一片草地依舊，但斜坡則感覺沒有從前的陡峭。（其實草坡斜度依舊，只是人長高罷了。）

當年放學回家時，我會在經過的路旁種植野花，隨手採摘一朵大紅花，啜一口花蕊裏的花蜜便甜在心頭，撿起一些樹葉，當作書籤，夾在書內。看到地上長滿含羞草，又會用手摸一下，使它的葉子閉合，看到蒲公英，又會用一口氣把它的種子吹散，看着蒲公英種子隨風飄揚，臉上充滿着一派勝利者的光輝笑臉回家。

我最怕雨季來臨，每次從床下拿出膠水靴，鞋裏總有千軍萬馬的「小強」（即蟑螂），牠們那種雷霆萬鈞蓄勢待發的情境仍歷歷在目。有時不穿水靴，改穿小布鞋，因鞋底已穿了一小洞，抵達學校時我的小布鞋已灌滿了水，雙腳濕着上課怪不舒服的，幸好沒有發出異味。

冬天是和同學比試誰穿得最多衣服的季節，當年沒有「溫室效應」一詞，熱就是熱，冷就是冷，我們都盡量把所有衣服穿在身上保暖，甚至有些時候連睡衣都穿上，記得我身上穿得最多的是八件，如今有了羽絨外套，身上穿很少衣服便能保暖。

退休‧尋夢的時光

當年流動小販會停在大樹下售賣食物，
亦是雪糕車停泊的地方。

青山醫院宿舍附近斜坡，小時候總喜歡拿着空箱紙皮從高處滑下。

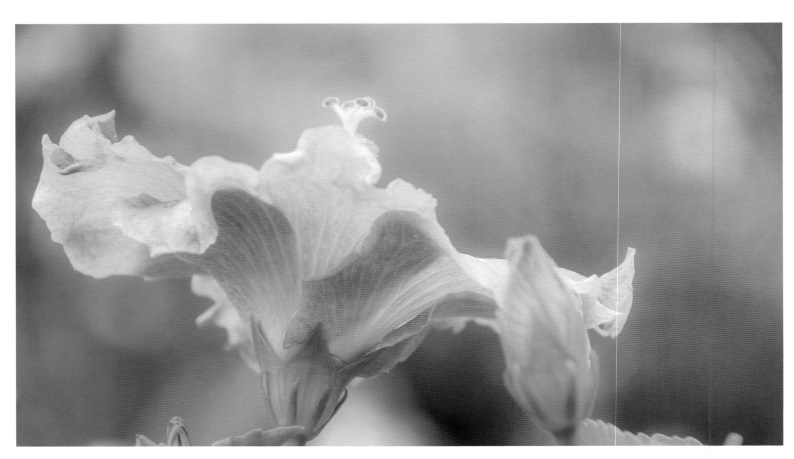

原來大紅花有多種顏色的，當中淡紫色至為浪漫。

童年絮味 三

要寫童年的回憶相信寫三天也寫不完，童年回憶往往是最深刻的，它不會被時間沖淡，反而歷久常新，若用會計一個雙語詞彙，叫「First in, last out」，最早來的最晚才離開。

記得小時候，一天黃昏經過一後山，看到一個剛剛升起的月亮掛在天空，它又圓又大，年紀小小的我，從未見過如此巨大的月亮，彷彿童話故事走進了巨人國，嚇得匆匆跑回家，現在回想起來，月亮巨大可能是有幾個原因，一是因為年紀小，看到的事物自然覺得大，二是可能當時月亮最接近地球，三是當日是農曆十五月圓之夜。

又有一次在家中，忽然聽到街上傳來響亮的音樂聲，以為是天上妙韻，怎會如此響亮？後來才知道是雪糕車經過播出的音樂，當年的「流動小販」只會在街上一邊走，一邊唱着他們所售賣的食物，例如豆腐花、豬腸粉、叮叮糖、飛機欖等等，並不知道有如此「高科技」的銷售技巧，這些情景我如今仍歷歷在目。

可能這些視覺和聽覺，都是童年的我頭一次看到或聽到，所以在腦海裏至今還深深地留痕吧！

我想到聖經馬太福音十八章 3-5 節說：「我實在告訴你們，你們若不回轉，變成像小孩子一樣，絕不能進天國。所以，凡自己謙卑像這小孩子的，他在天國裏就是最大的。凡為我的名接納一個像這小孩子的，就是接納我。」

退休‧尋夢的時光

童年時個子小的我，看到夕陽是這麼大的。

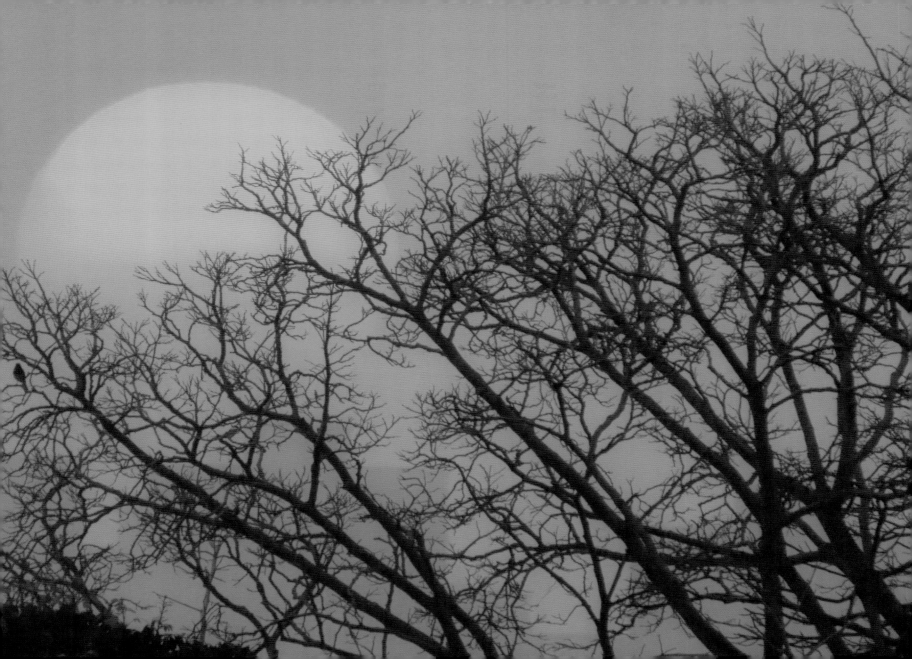

那麼遠，這麼近

近來常常拿起手機拍天上的雲彩，因為實在太壯觀了。

不論是晨曦或是黃昏，晴天還是雨天，

總看到千變萬化的雲彩；

我喜看日出，因為太陽尚未升起，已在雲層裏漸露光芒，

起初是淡粉紅色，隨着太陽漸漸升起，

把漫天染得絢麗奪目，太陽照射到海面，散佈閃閃鱗光。

我更喜看日落，夕陽倚山盡，散發出漫天彩霞，

「耶穌光」從雲裏散射出光芒，映照在海面，

眼前一片金光，畫面令人陶醉，

有時只有我一個人看日出日落，實在覺得有點奢侈！

日出日落，卻又是那麼遠，這麼近！

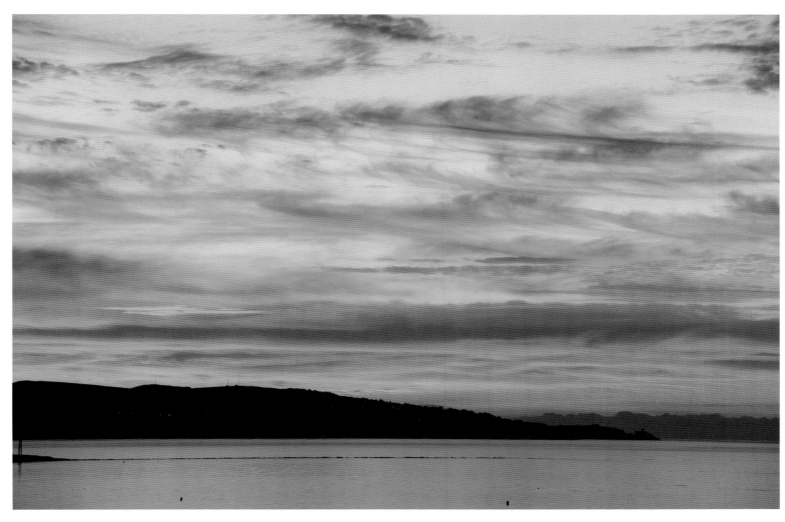

日出光芒四射，把海面染紅，把萬物喚醒，使人朝氣勃勃地迎接新的一天。

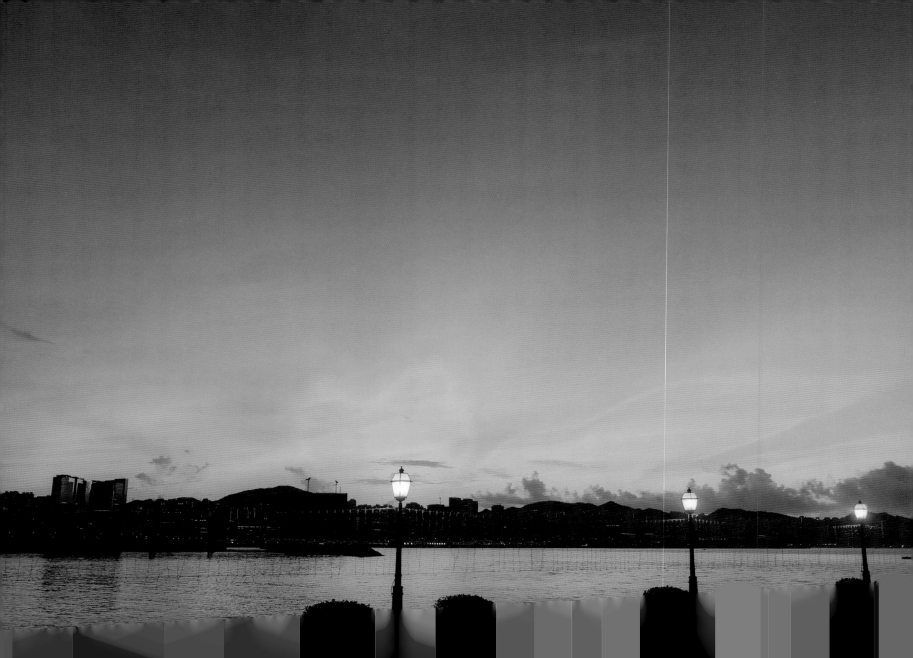

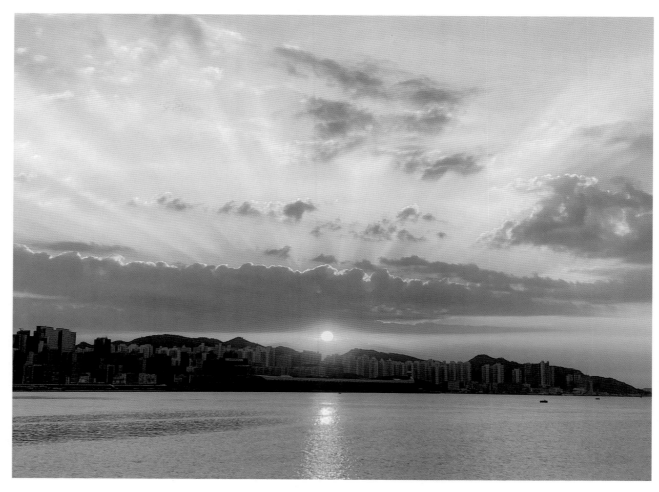

每早晨都是新的，你的信實極其廣大。（聖經耶利米哀歌 3:23）

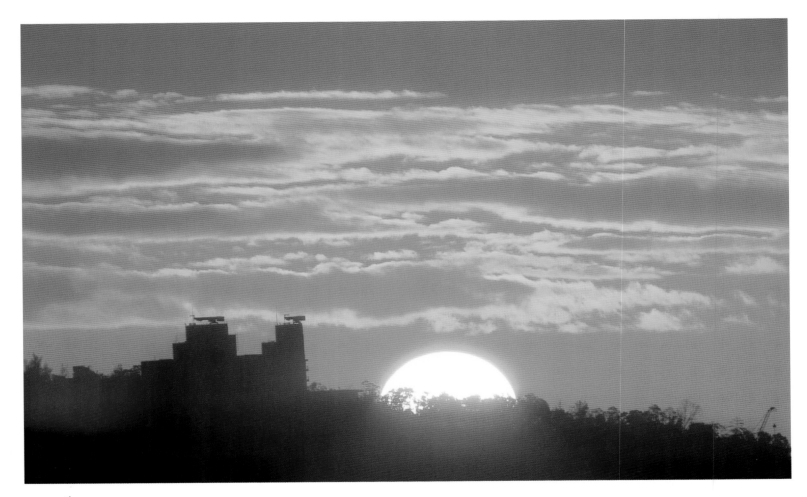

是旭日東升，還是夕陽西下？

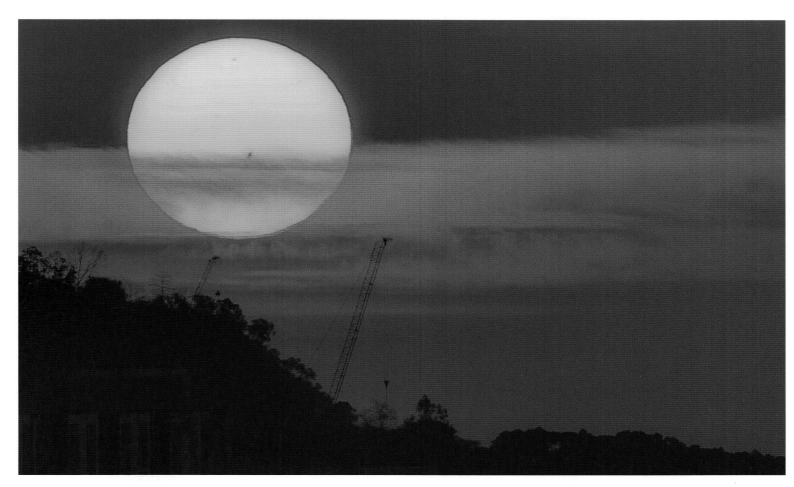

日出和日落其實是很難分辨的

退休・尋夢的時光

看到這張照片，不禁令我想起《漁舟唱晚》
歌詞：紅日照海上，清風晚轉涼……

生命影響生命

留在家中抗疫已兩個多星期，

今天大清早趁人不多，

到花墟走一趟，

買了一些盆栽，

經過路旁見到一位老公公在地上擺放着一束一束的茉莉花，

記得某同事說過，

她曾在街上向一位老婆婆買白蘭花，

為的是幫助弱勢社群，

今天，我見到老公公在路旁賣花，

於是不期然走上前取了一束，

放下了金錢，

雖然老公公賣的花比店鋪貴了一倍，

但我仍是高高興興的拿回家。

一片平凡的葉子，在鏡頭下卻顯得不平凡。

沒有手機的一天

因手機電池出了問題，家人上班時順便拿手機去原廠檢修，今天體會一下沒有手機的日子是怎樣過的。

早上等小巴到花墟的時候，看到小巴站旁停泊了一部粉紅色的私家車，十分吸睛，如果是平日便會立刻拿起手機拍下來，今日無奈只好用眼睛拍下來。上了小巴，過往會很自然地從背包拿出手機來滑一下，今日就只好靜靜的乖乖的坐在小巴上，心無雜念地細心觀察窗外沿途的建築物。看着兩旁長得茂盛的樹木、乘客上下車的情景……。到了目的地，我一般習慣會邊拿手機邊看訊息又邊逛花店，今天就可以一心一意細看園圃內的植物和盆栽，原來沒有手機會令人變得專注。

逛完了花墟，買了三株蝴蝶蘭返家，平日在休閒的時候總是機不離手，不是看看有沒有朋友傳來的微信、WhatsApp，便是看看 Facebook、Instagram 或 YouTube，好像一機在手，安枕無憂，樂也悠悠，但是今天沒有手機在手，便感覺與世隔絕，安全感也失去了。然而，今日靜悄悄地在沙發看雜誌，不自覺地便過了一個下午，沒有手機似乎令人有更多時間和空間獨處，所以凡事總是有兩面。

晚上接回檢修好的手機，當中有十多條信息，其中一條是朋友轉發來的，令我會心微笑。

晚上坐公車回家的時候，注意到身邊的一位男子，他穿着整齊、大方得體又簡潔，他臉龐上是有少許歲月留痕。

他憂鬱的眼神，不時舉目望窗外，像是思考他過往的人生；有時又雙眼微閉，靠向座椅讓疲倦的身軀歇息片刻。

根據個人多年的行為科學研究、心理學研究以及近年群體行為社會經驗判斷：

這個人一定是手機沒電了！（一笑）

年輕時愛好十字繡，趁着視力還可以，完成當年未完成的十字繡。

小人物，大故事

新冠疫情始於二〇一九年底，記得二〇二〇年一月初開始見到街上部分行人戴着口罩，當時的我並沒有意識到疫情即將爆發，也沒有到藥房添購一些防疫口罩作儲備，當發現街上帶口罩的人漸多了，才意識到要買口罩作日常之用，可惜當時一般藥房及商店賣的防疫口罩早已被搶購一空，現在已是一罩難求了。家中所存放的口罩並不多，因為平時只是在醫院探訪時才用得着，在資源短缺下，只好一個口罩用上一個星期才棄掉。有一位台灣朋友告訴我，可以把用過的口罩清洗後放在露台風乾，再加上太陽殺菌後循環再用，一天換一個，七個口罩可以循環再用很久，我當然沒有這樣做。

某一天早上，我如常早上八時到達辦公室，發現桌上放了數十個口罩，當時同事仍未上班，只有清潔姐姐比我早到辦公室，她叫琴姐，又稱琴琴，我想可能是琴琴給我的及時雨，一問之下，果然是她。原來在日常交談中，她知道我欠缺口罩，適逢她女兒從網上訂了一批口罩，所以分了一些給我，當時我十分感動，隨即想到聖經中一段經文：

耶穌抬頭觀看，見財主把他們的禮物投在庫裏。又見一個赤貧的寡婦，投了兩個小錢，就說，我實在告訴你們，這窮寡婦所投的，比眾人更多；因為他們都是從自己的富餘中，把一些投在禮物中，但這寡婦是從自己

的缺乏中，把她一切養生的都投上了。（聖經路加福音二十一章 1-4 節）

雖然最後我沒有接受清潔姐姐給我的口罩（因為有朋友剛從日本回來，帶了一整行李箱口罩，分了一些給我），但我卻十分感激她的細心和慷慨，所以即使現在我已退休離開了公司，每逢過節也會給她送上小小的禮物，聊表心意，提醒自己不要忘記別人的恩惠，要懂得相爭不足，共享有餘的道理。

退休·尋夢的時光

退休期間，去了不少公園及郊區拍攝蝴蝶，原來香港有很多不同種類的蝴蝶，包括：巴黎翠鳳蝶。

酢醬灰蝶

黃襟蛺蝶

擬旖斑蝶

玉斑鳳蝶

美鳳蝶

金裳鳳蝶

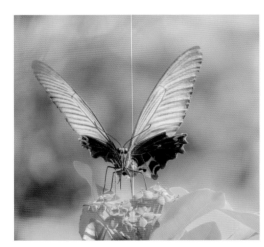

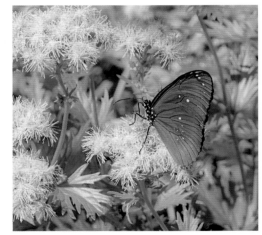

鳳蝶

褐蝶

黃粉蝶

退休・尋夢的時光

一剎那的光輝就是永恆

最近朋友轉來一張照片，在梅樹坑拍了一隻印支綠鵲，中等體型，頭頂和延長的枕羽以及兩頰為綠色，由眼至後枕，有一寬闊黑帶，像漢堡神偷帶了眼罩，嘴和腳紅色，顏色鮮艷奪目，神情唯肖唯妙。

一大清早趕到了大埔梅樹坑，我也想嘗試碰碰運氣，去尋找那雀鳥的蹤影。不料，已有數十人比我更早抵達現場，他們已裝上腳架，承托着幾十磅重的重型炮 ——

攝影機，並且自備迷你小櫈，準備長久戰。我也不甘落後，加入這個「戰團」，靜待印支綠鵲的出現。當目標仍未出現時，大家輕鬆地互相交流，彼此問安，話題總離不開最近到哪裏拍攝。當遠處傳來雀叫聲，便立刻進入「作戰狀態」，所有人都靜默起來，全神貫注，好趁該雀鳥飛來的一刻，能順利拍得一張滿意的照片，可以上載到臉書，炫耀一番。

忽然遠處傳一種持續響亮的聲音，而且愈來愈大聲，萬眾期待的印支綠鵲終於粉墨登場，瞬間攝影機發出的聲音此起彼落，像數十支機關槍掃射的情景，雀鳥出場擺了幾個姿勢不到三十秒便飛走了，拍攝者便放鬆下來，再等待下一次的機會了。

這天早上，我站了三小時，雖然只看到印支綠鵲三十秒鐘，拍到四張照片，但已心滿意足，見好就收，帶着感恩和喜悅的心情回家。

誰說一剎那的光輝不是永恆。

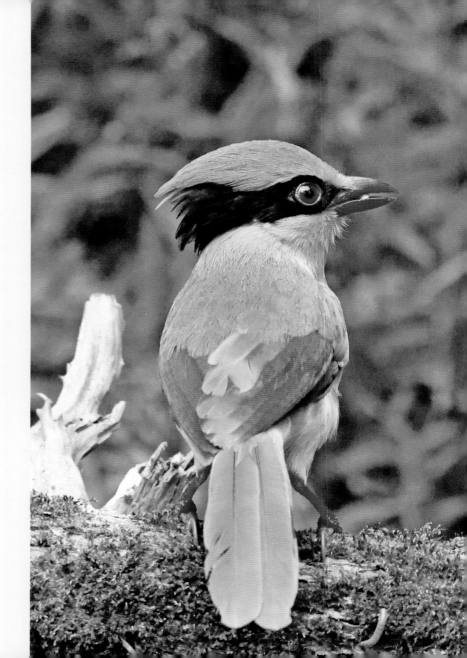

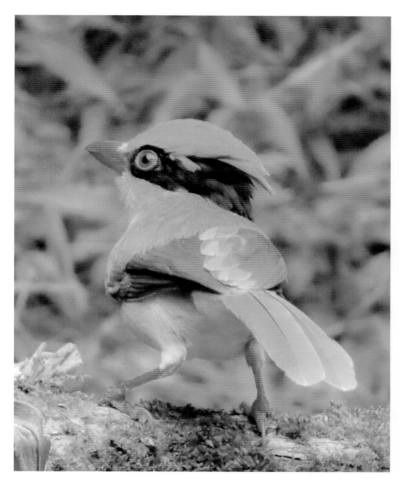

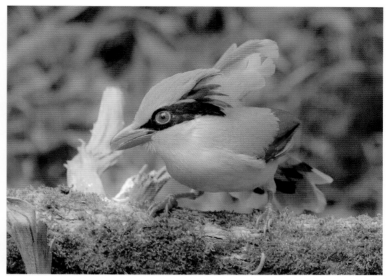

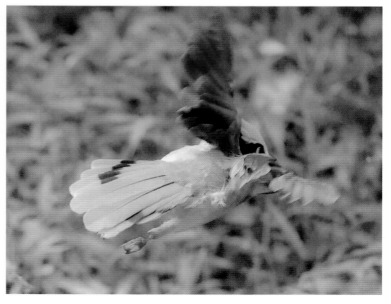

印支綠鵲，活像用黑帶綁了眼的漢堡神偷，從前都不知道香港有這小鳥，有些朋友說這是新移民，由南洋飛來定居。它獵食前會從遠處發出聲音，彷彿在説我來了，然後一躍而下享用美食，與其他小鳥一樣，蟲蟲是它的美食。

深秋

不經不覺已踏入深秋，趁着秋高氣爽，

到城門水塘一遊，沿着水塘步道漫步，

兩旁長滿了高高的白千層樹，

這裏有廣濶的湖畔，遠眺對岸翠綠的樹林，

陽光照耀下，有時呈現出天空之鏡優美的倒影，

蝴蝶雙雙飛舞在湖畔上，

小鳥在樹上吱吱喳喳地叫個不停，

可惜往往只聞雀鳥聲，不見雀鳥蹤，

偶爾會遇到黃牛數隻在平原上吃草，

蔚藍的天空，清澈的湖水與周邊翠綠茂林互相映照，

難怪這麼多人到這裏來拍婚紗照片，

忽然一陣微風輕撫我的臉，我不期然就投進了大自然的懷抱。

我愛深秋！

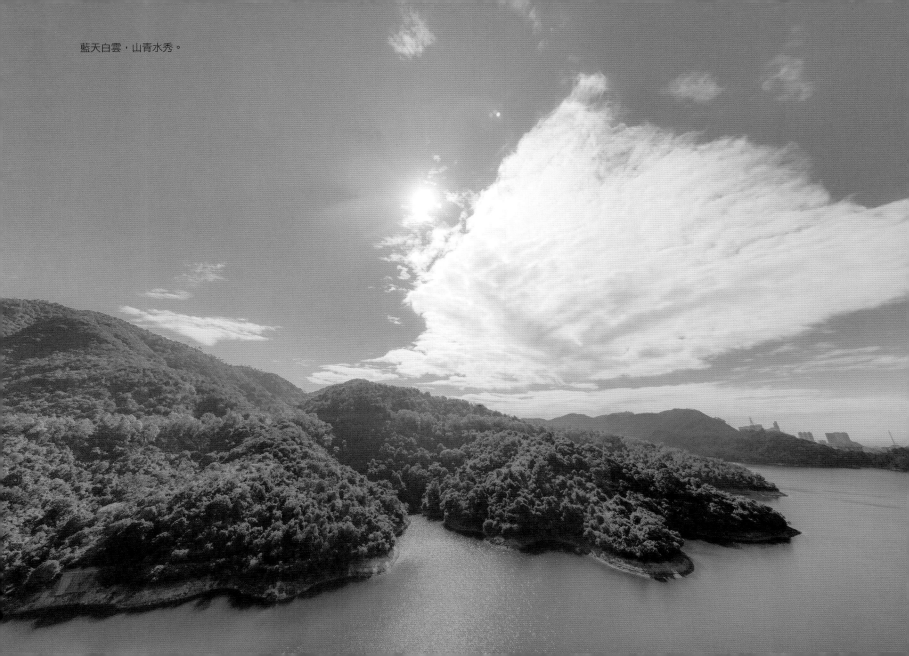
藍天白雲，山青水秀。

退休・尋夢的時光

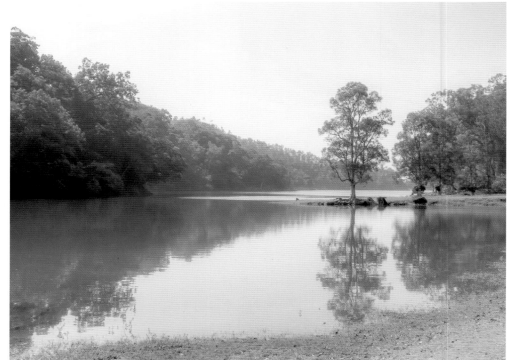

水塘波平如鏡，有如天空之鏡。

隱若看到太陽彩虹光圈

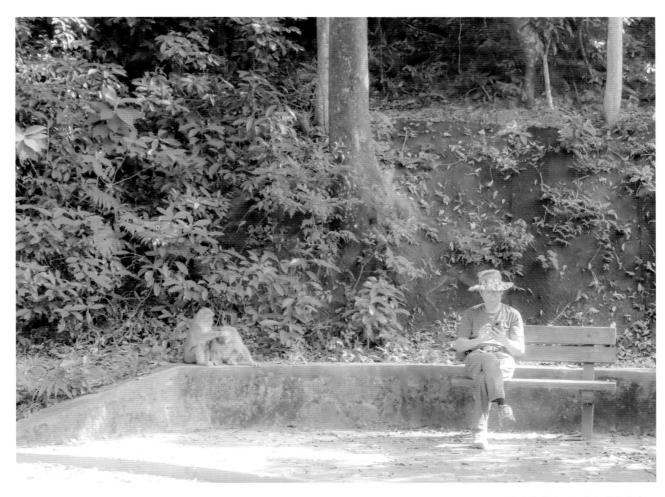

你有你的生活，我有我的忙碌。

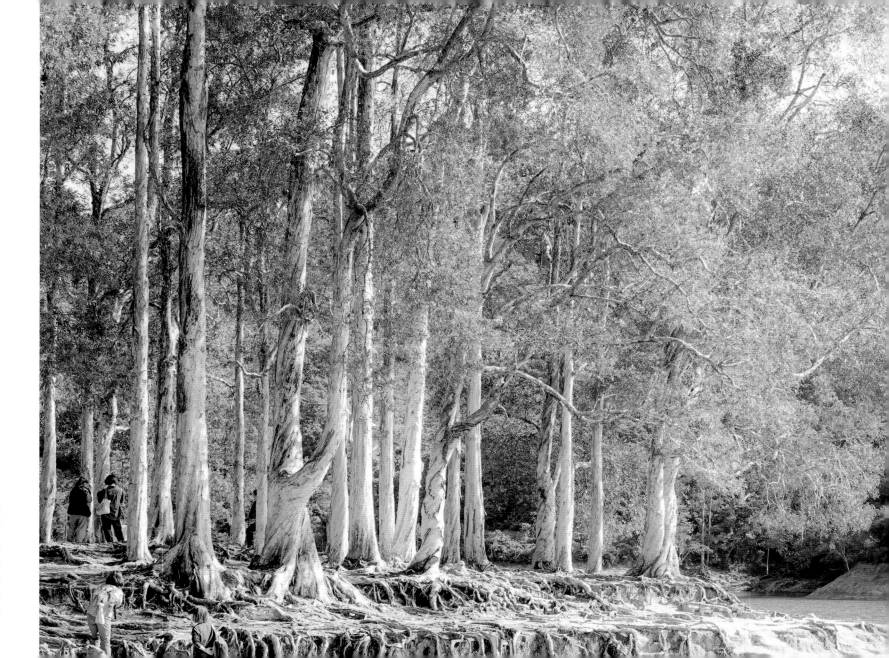

退休 · 尋夢的時光

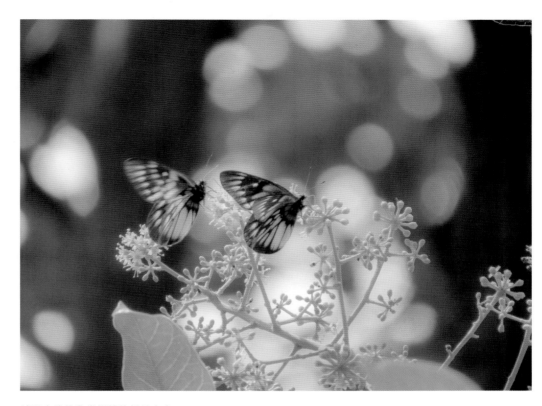

城門水塘是欣賞蝴蝶的好地方之一

城門水塘白千層

冬。

花墟

到花墟逛逛總是一件愉快的事情，

因為冷，才知道什麼是暖，

上午的陽光斜斜照着，令人份外覺得溫暖。

雖然還有三個星期才到農曆新年，

但花墟已擺放着各式各樣的年花，

桃花、蝴蝶蘭、串串金、五代同堂、水仙頭、銀柳、盤吉，富貴子、牡丹、劍蘭、菊花等，應有盡有。

走進花墟裏，總是令人心花怒放，

一切壓力煩惱都會忘記，這也是心靈治療其中一個最好的地方。

樂而忘返，我總不會空手而回，

買了兩盆紫羅蘭，也只不過花了數十元，

在這後花園足以令我開心了半天。

幸福就是這樣簡單。

新年前擺放各式各樣的年花，百花爭艷、花團錦簇、
花花世界、心花怒放、花多眼亂……

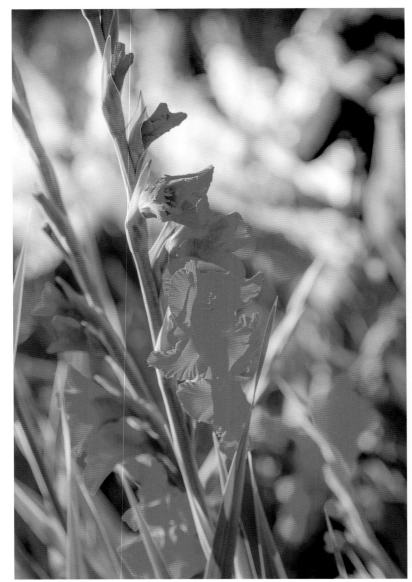

退休・尋夢的時光

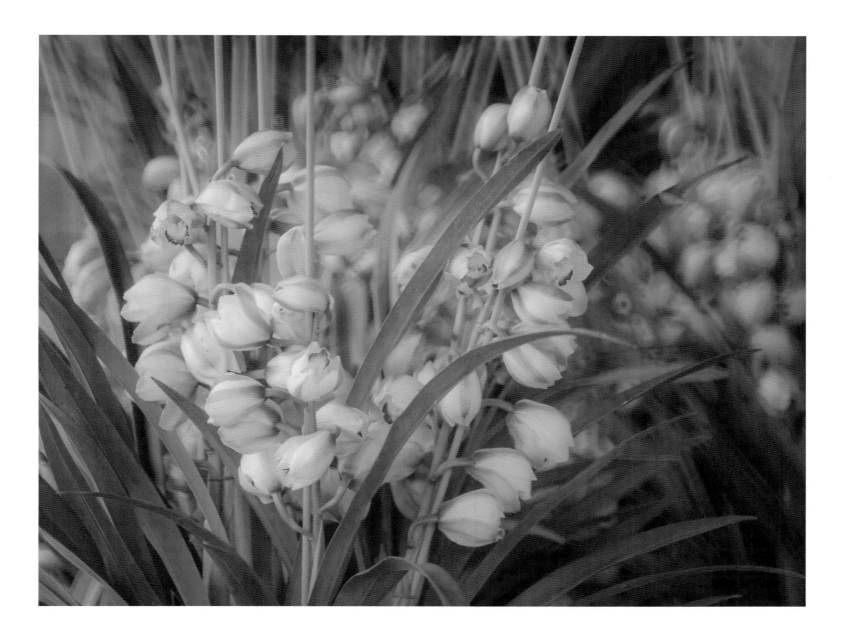

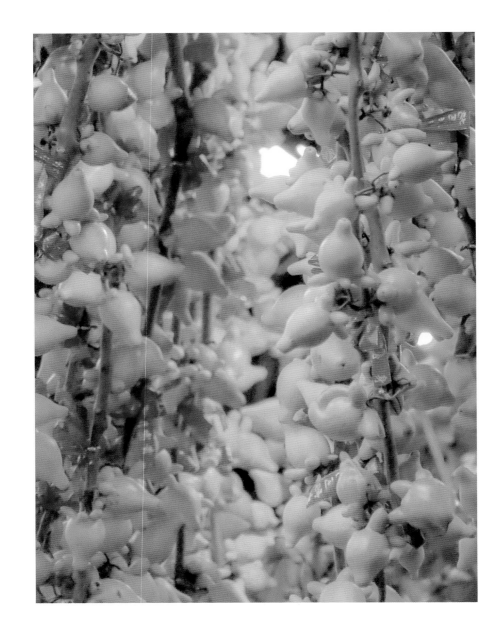

退休・尋夢的時光

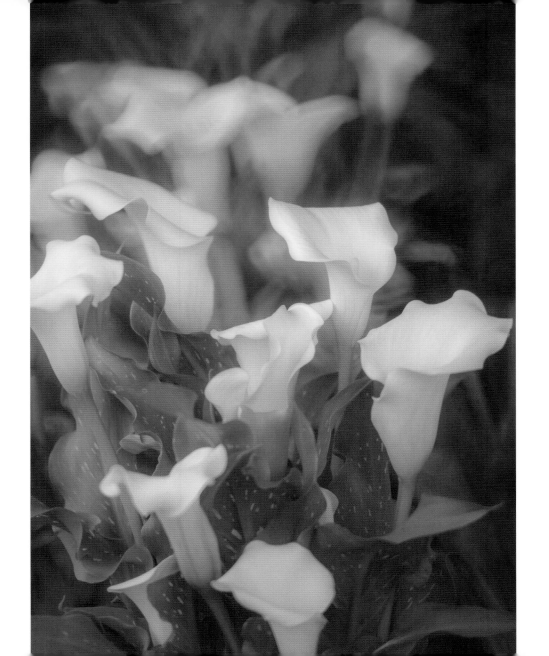

宅度假（*Staycation*）

新冠疫情下近三年沒有外遊了，退而求其次去 staycation，今年先後到過迪士尼樂園、愉景灣、西貢、長洲酒店度假，最喜歡仍是大澳酒店。

今年再次來到有「東方威尼斯」之稱的大澳，並入住矗立在小山丘上的大澳文物酒店，酒店前身是警署，變身後提供九間客房，由於供不應求，我在數月前已預訂房間，酒店經理給我推介了一間最宜欣賞日落的房間。從二樓房間的一扇窗可以欣賞到日落，就像一幅美麗生動的圖畫活活地掛在牆上。

抵埗後稍作休息，我便到酒店餐廳來個下午茶。餐廳設計雅緻，環境優美，面向無敵海景，如此良辰美食美景，恍若歐洲度假。

黃昏將至，在酒店走二分鐘便到沙灘，金黃色的鹹蛋黃從海上徐徐落下，陽光折射到海面上染成一片金黃，金光閃閃，我坐在海邊的長椅上，靜聽着海浪聲，直等到夕陽消失於水平線下，便返回酒店享用晚餐，餐廳只有我和另一半兩人進餐，像是包了會場一樣，寧靜而浪漫非常。

翌日清晨從酒店步行上虎山，大約短短三十分鐘路程，便可從虎山遠眺珠江口和港珠澳大橋，不愧又稱之為「現代世界七大奇景」之一，我倆不用花費多少金錢和時間，便能享此美景。

中午離開酒店，順道遊覽一下大澳水鄉景色，到棚屋打卡，大澳街上沿途有很多賣海味的商店，價錢相宜，順道買點手信，另一半跟我說，省了兩年來的旅遊費，盡情購物，刺激經濟，結果我倆滿載而歸。

二日一夜的旅程就此完滿結束，期待下次重遊，相信每一次都有新的體驗。

大澳文物酒店，設有九間客房，餐廳晚餐只供房客享用，十分寧靜浪漫。

退休 · 尋夢的時光

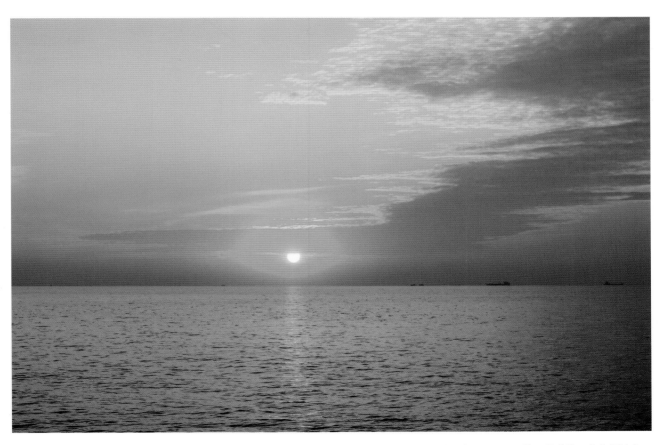

從大澳文物酒店走到海邊，不需二分鐘，是欣賞日落的好地方。

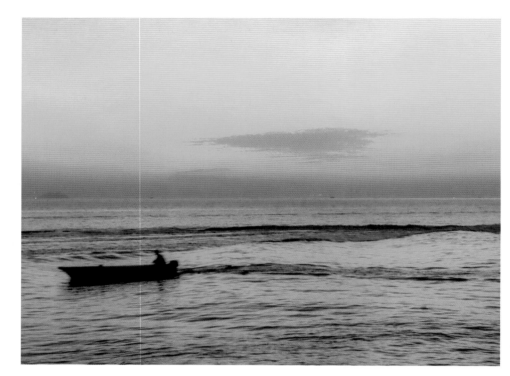

粉紅色的晚霞染滿了整個天空和海面

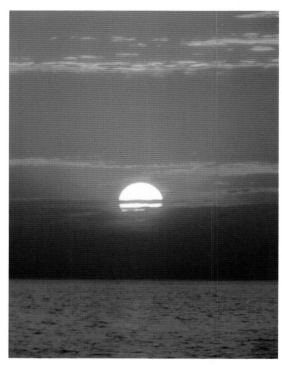

靜待有如鹹蛋黃的太陽徐徐落下，直至消失在水平線下。

退休‧尋夢的時光

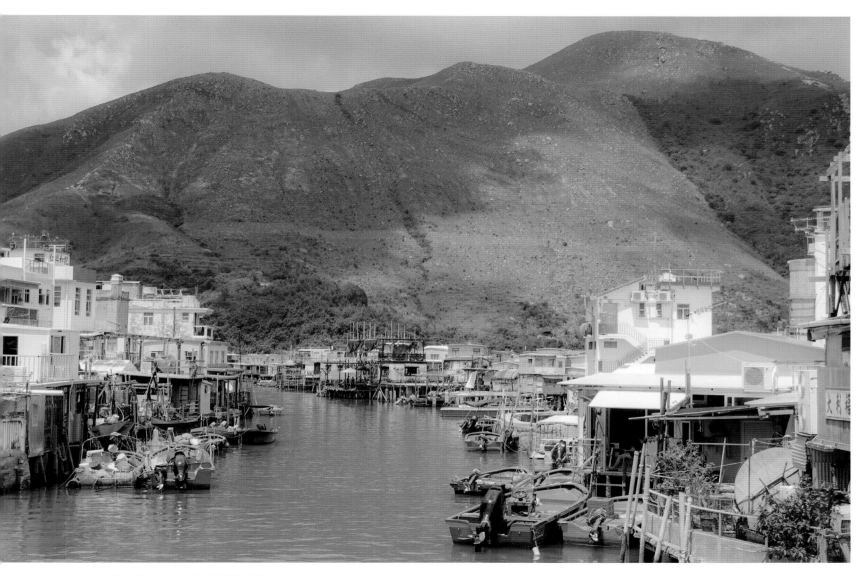

大澳水鄉風情，贏得東方威尼斯的美譽。

大澳虎山，一邊看到港珠澳大橋，另一邊可看到大澳漁村。

幸福的定義

今天從赤柱乘船到有「香港南極」之稱的蒲台島遊覽，它的地質以花崗岩為主。島上有南角咀燈塔，是香港最南的燈塔，沿途有很多經年風化而形成、狀貌各異的奇岩：僧人石，靈龜石、佛手岩等……是香港人眼中的「香港十大最美岩石」，難怪不少人在此搭起帳篷露營，手拿着一碗紫菜餐蛋公仔麵，早上欣賞太陽從水平線上緩緩升起，黃昏欣賞夕陽徐徐落下，晚上欣賞宇宙星河閃閃發光，不用花費數萬元乘飛機到歐洲欣賞各地名勝、住六星級酒店、或品嚐山珍海味，其實簡單就是幸福。

我對幸福的定義是什麼？

就是有滿足的心靈，

有強健的體魄，

有空閒的時間追尋自己的夢，

最好加上有合理充裕的儲蓄。

白色的燈塔（126 燈塔），是香港最南面的燈塔。

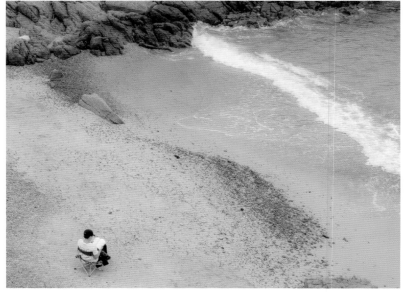

一邊看書，一邊聽海浪聲，這就是幸福。

靈龜石，遠看確有七分相似。

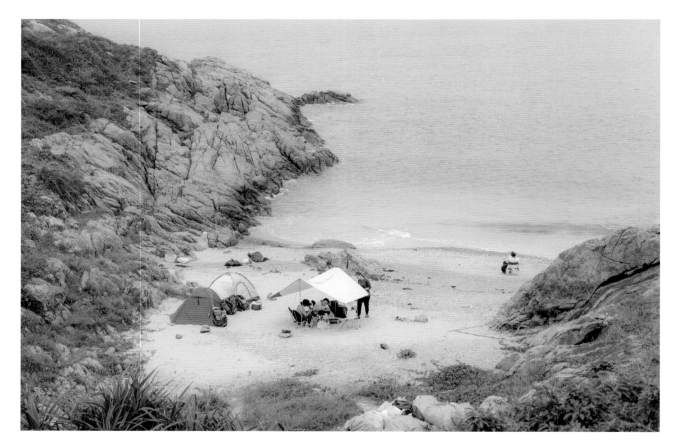

不少人到這露營勝地，搭起帳篷，晚上觀星和銀河，早上觀日出。

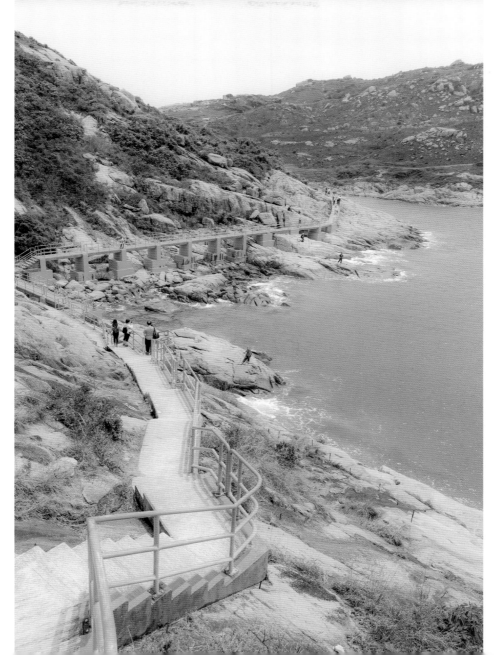

沿着棧道行，十分輕鬆。

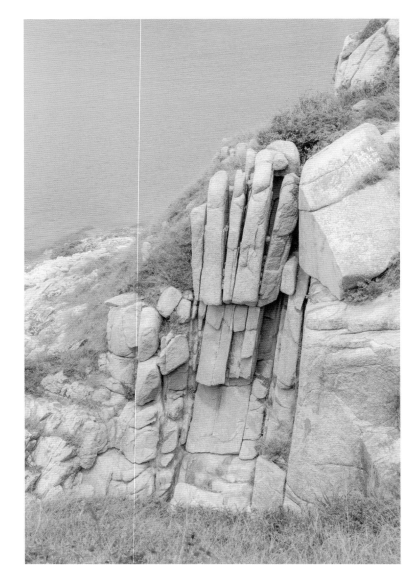

退休．尋夢的時光

佛手岩，一共有五隻手指。

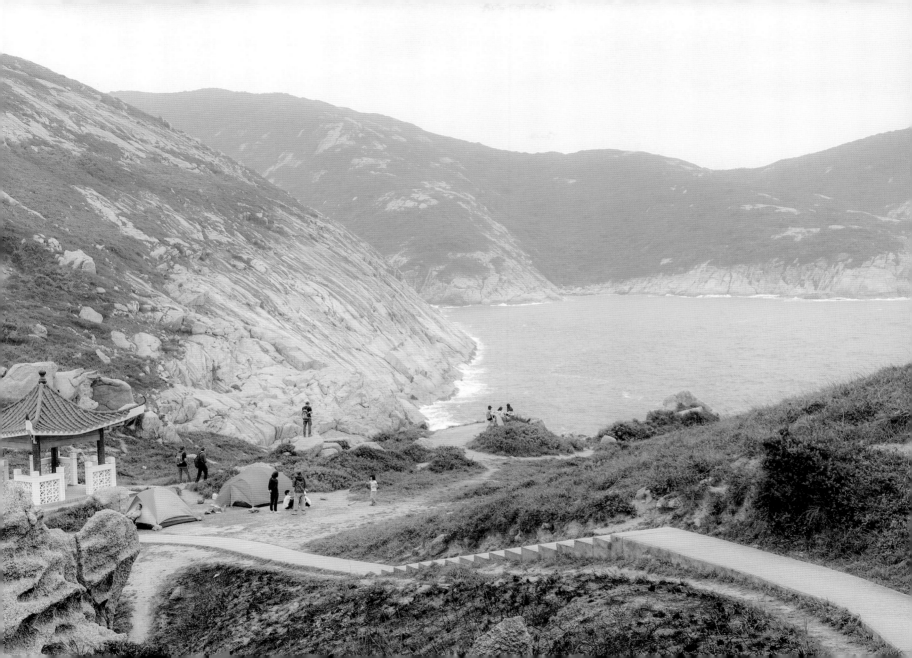

一張白紙

不知從何時開始，我愛上了攝影，每逢外出旅行，身邊一定拿着相機，拍攝當地風土人情。

新冠疫情自二〇二〇年初爆發，雖然沒有外遊，但我對攝影興趣未有因此而減退，我常常對人說：「攝影，我是一張白紙：白平衡、光圈、景深等等⋯⋯我都一概不懂，我未受過攝影訓練，但對攝影充滿熱誠。」朋友還以為我謙虛，不是的，我只懂拿起相機，每當看到喜歡的事物和優美的風景，便拍下來，和朋友一起分享。

退休後，踏足了不少從未到過的公園、離島、水塘、郊遊徑，更因為疫情不能到外地，反而多了時間在自幼成長的香港拍攝雀鳥、蝴蝶、花朵和四季不同的大自然景色。原來香港有那麼多美麗的地方，這是一個寶庫，尚有許多未知之處留待我們發現。

疫情對港人而言是有得有失，完全在乎你對生活的心態。

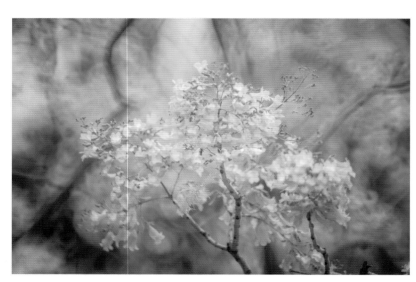

攝於灣仔星街藍花楹,花朵呈淡紫藍色,浪漫的花朵迎風飄落,如夢似幻。

退休·尋夢的時光

恍 如 隔 世

一位新加坡朋友數年前移居到內地東莞工作,日前出差到德國,由於從德國直航返內地機票昂貴,便選擇先停留香港再折返回內地。這樣一方面替公司節省機票錢,另一方面又可順道探望多年沒見的朋友,幸好香港當時檢疫只需在酒店隔離三天,其餘四天進行醫學監察,隔日去做核酸檢測,雖然有點麻煩,但總算可以在來港期間出外會見朋友。

疫情下返內地曾經是一件非常不容易的事情,要過五關斬六將,除了回內地前要取得四十八小時核酸檢測陰性報告,上機前六小時內又要做核酸檢測,取得陰性報告才可以上機,因朋友是乘早上九時航班飛成都,故要在清晨三時做檢測,結果整晚留守機場,弄得他忐忑不

安。由於一票難求,故他取道成都再南飛東莞,防疫措施從外地返回內地需要隔離十天,到了成都機場後,被派到極簡陋的隔離旅館住宿,還要親自打掃房間一番。四川食物無辣不歡,結果一日肚瀉五次,又碰巧遇上成都疫情嚴峻要封城,連叫外賣都不能,真是屋漏兼逢夜雨,幾番折騰,好不容易捱過了十天,他真是心力交瘁,筋疲力盡。「出獄」當日,恍如隔世,劫後重生!誰知道返抵東莞後,當地政府知道朋友是從疫情嚴峻的成都返東莞,結果又要在家多隔離三天。朋友說疫情下寧願自行禁足不再出差了!

我打趣地對朋友說:「未嘗過肚餓的滋味,不會知道飽肚的幸福;未嘗過坐監的生活,不會知道自由的寶貴。」

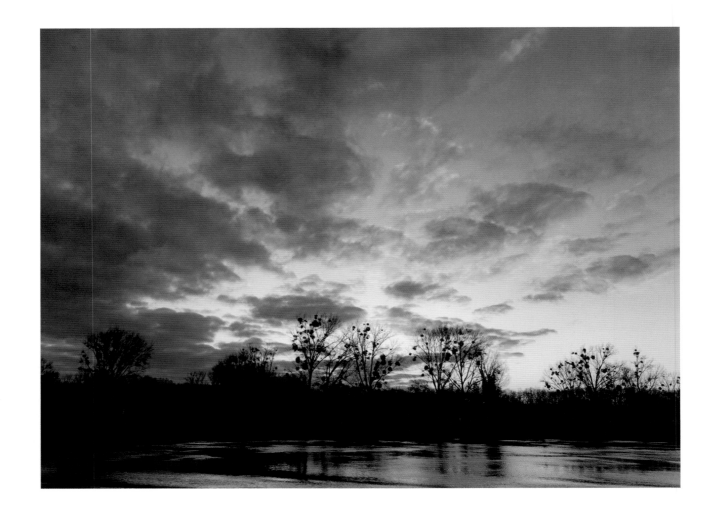

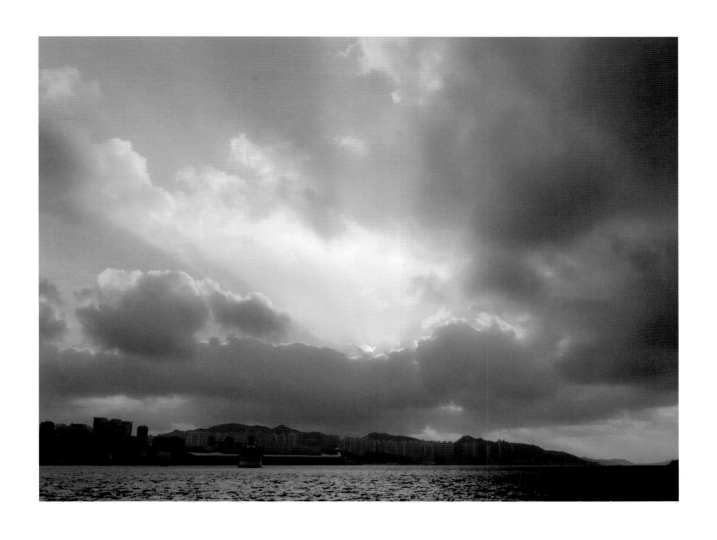

退休・尋夢的時光

世事無常，變幻才是永恆。

黃昏晚霞

看日落是一種小確幸，我喜歡看日落，雖然日出日落是自然定律，但日落時的晚霞每天都不一樣，真是千變萬化，令人百看不厭。夕陽有時被雲層厚厚遮蔽，靜悄悄地落下，消失得無影無蹤。有時天氣好，漫天鋪滿魚鱗雲，陽光射在一朵朵白雲上，雲的周邊呈現金黃色，閃閃發光。但有時又萬里無雲，夕陽的餘暉散發到每一角落，漫天落霞，有紅色、橘紅色、橙色、金黃色、紫藍色、紫色，非常壯觀。

我到過很多地方拍日落，例如在西九那片綠悠悠草地上坐着悠閒地看日落，又或者在滿泊着豪華遊艇前面的銅鑼灣避風塘前看日落，又或是在巨形五光十色燈塔下的東岸公園看日落，皆是樂事。我未退休前，喜歡在下班後帶着疲倦軀殼在公司附近的觀塘海濱公園看日落，也會在購物後順道在尖沙咀海運碼頭看日落。當然觀看日落的打卡點少不了市郊，好像下白泥泥灘上那矮矮的紅樹林、海面一排一排的蠔田，已是如詩似畫。

眾多市郊的觀日台中我總忘不了像調色盤般的馬草壟，眼前一片魚塘加上深圳河對岸的高樓就是一個強烈對比！還有那盛享威尼斯水鄉美譽的大澳，也是令人無法忘懷的。——算來實在太多了：鹿頸、長洲、西貢等等……總而言之，在這小小的東方之珠，不論市區或郊區，日落總是教人陶醉。

當夕陽在海上漸漸下沉時，千萬不要把相機收起來，因為夕陽的餘暉最絢麗，最令人讚嘆不已，此刻是拿起相機拍雲隙光的最佳時機。

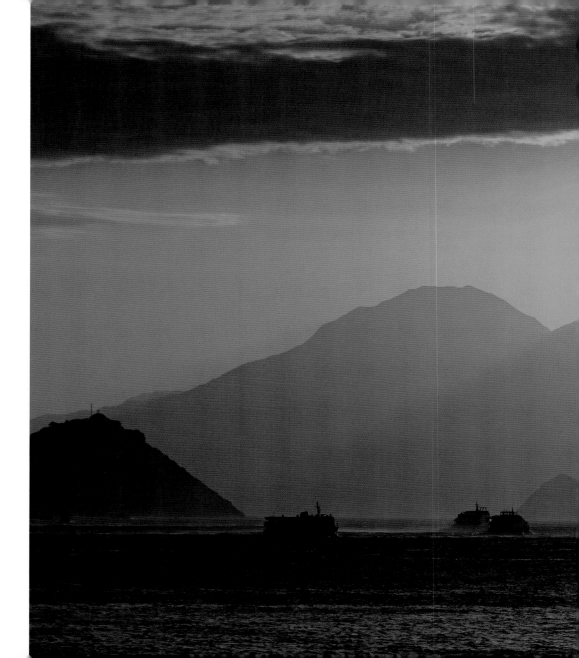

退休‧尋夢的時光

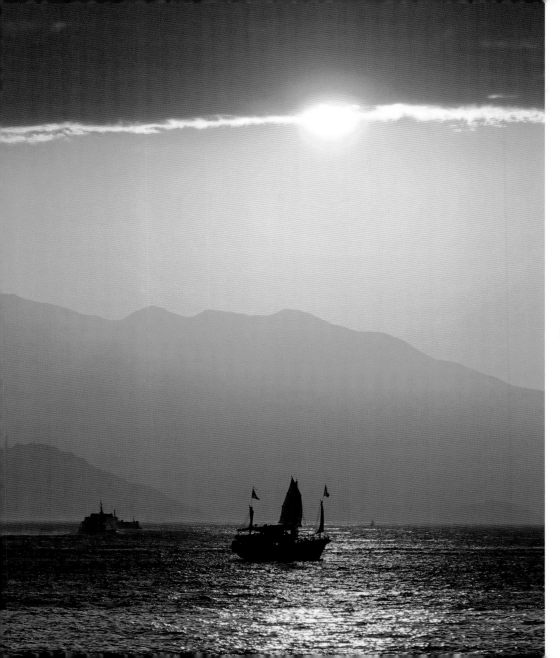

攝於海運碼頭，晚霞映照出一片金黃色的雲海。

退休‧尋夢的時光

攝於海運碼頭，日落卻又是最激情、最令人難忘的。

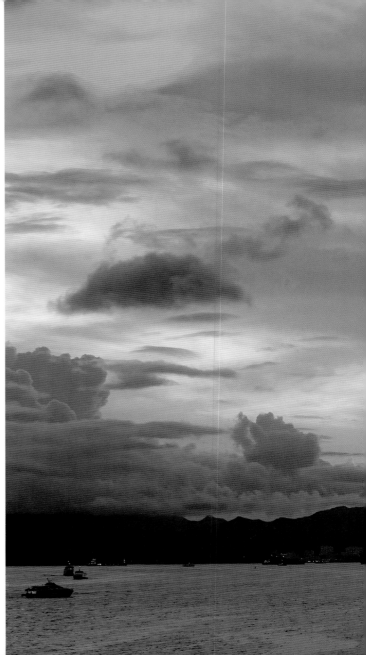

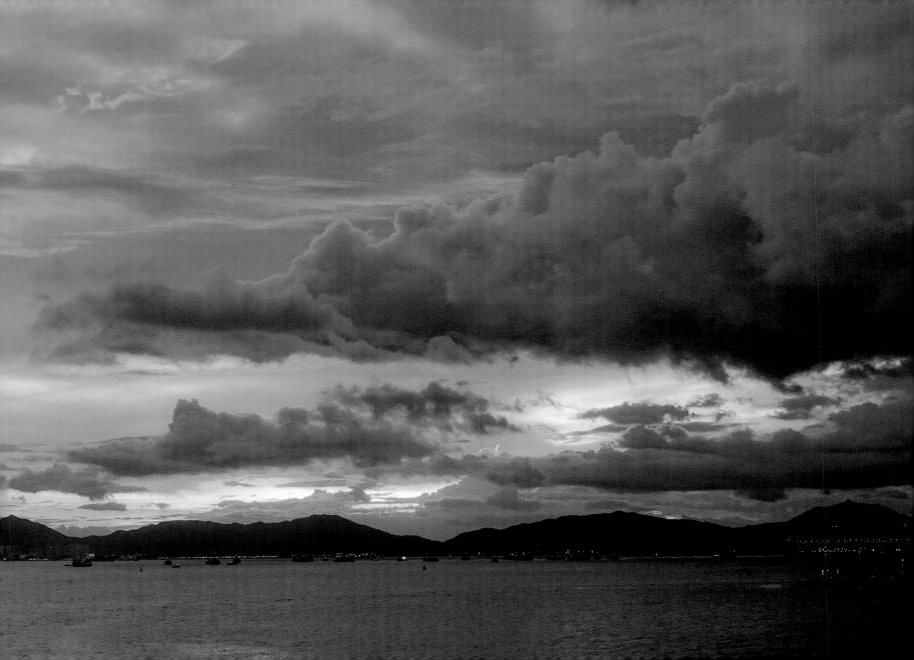

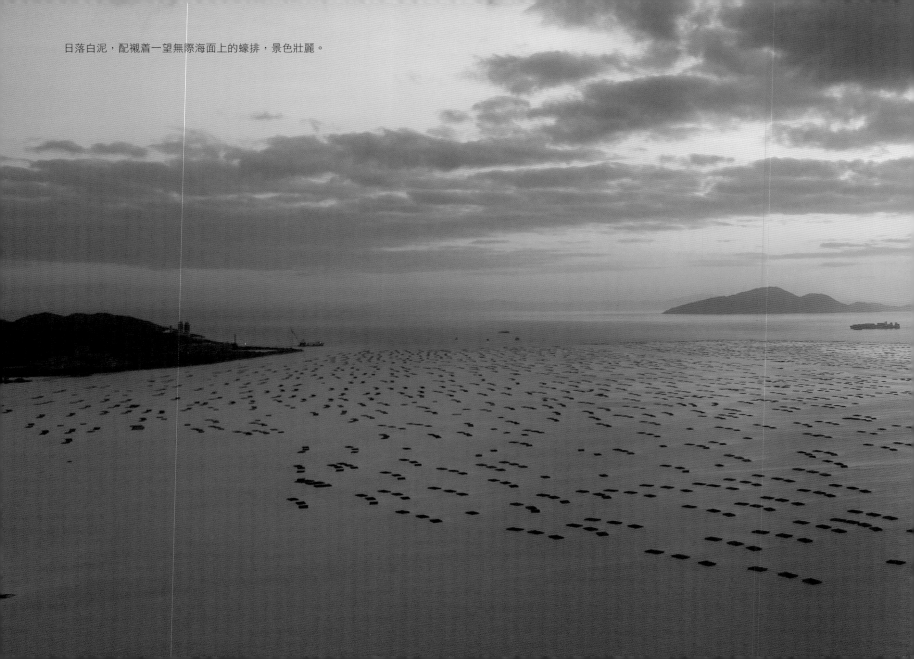

日落白泥，配襯着一望無際海面上的蠔排，景色壯麗。

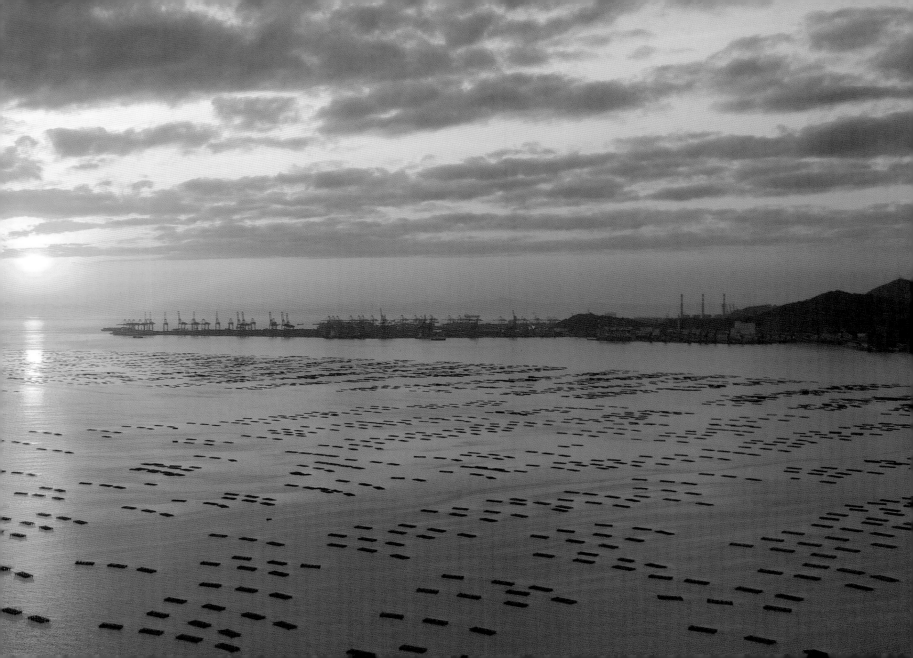

攝於鯉魚門，日落總會令人喜出望外。

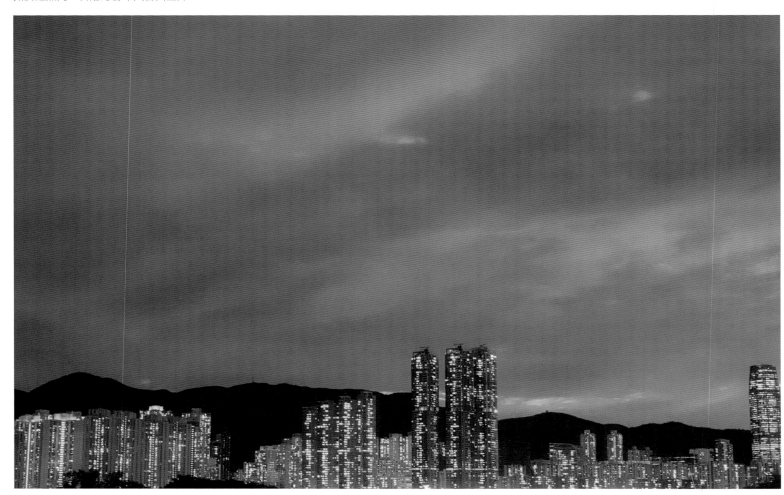

退休・尋夢的時光

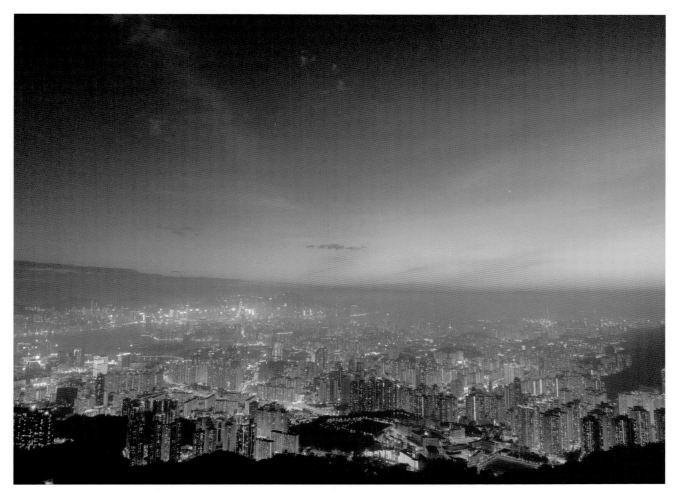

日落飛鵝山，夜幕低垂，華燈初上。

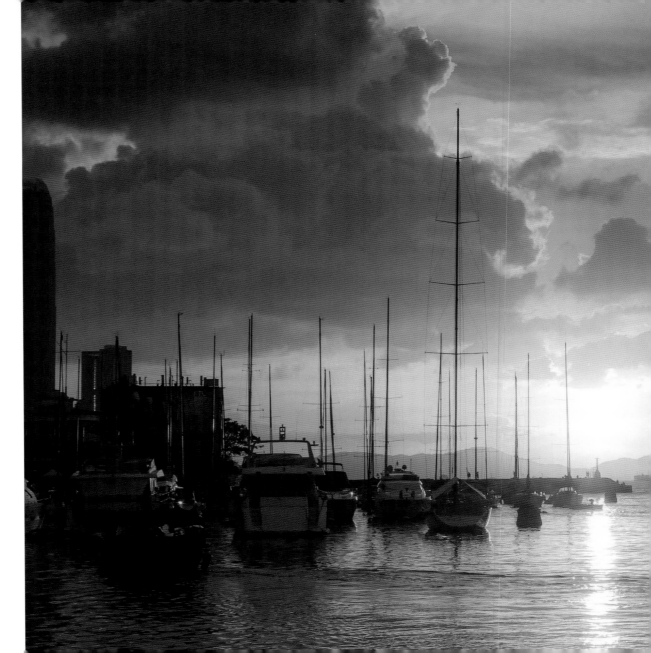

退休‧尋夢的時光

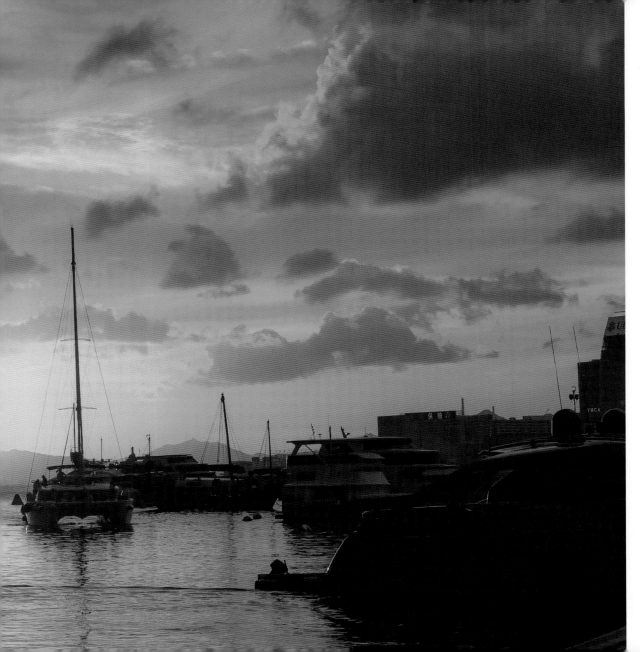

日落銅鑼灣避風塘，醉人景色。

心肺都強壯

今早清晨未到五時，我已急不及待地到樓下跑步。當跑到尖沙咀時突然下起大雨，只好站在碼頭暫避，還可細心欣賞香港島這國際大都會也是金融中心的每一棟名廈。待雨勢稍停，我繼續沿着海濱長廊跑回家。

不料，仰頭一看，風雲驟變色，天上的烏雲有如萬馬奔騰而來，大雨將至。我以為自己會比雲跑得快，但説時遲那時快，雨點開始打在臉上了，眼鏡上也沾了點點水珠，可惜眼鏡沒有如汽車的水刮。幸好深秋後涼風送爽，倒覺涼快，既然不用上班，濕了衣衫也就讓它濕吧！心裏一點也不憂慮，再找個地方避雨好了。不久雨勢又稍停，放眼四周，海面呈現一片金黃，水天一色。雨後的海濱長廊地面變成天空之鏡，倒影地上，真是奇景。

我乘機深深呼吸幾口空氣，連心肺都強壯出來，我抖擻精神，繼續跑步。

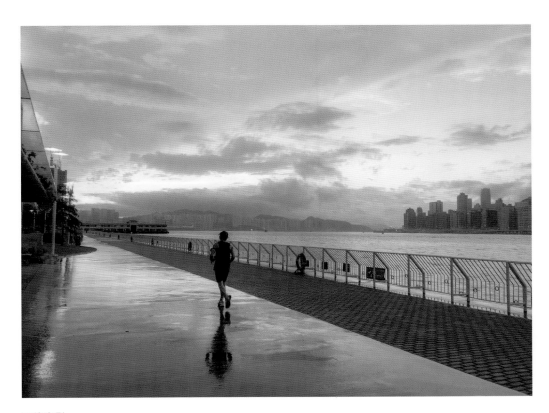

雨後光影

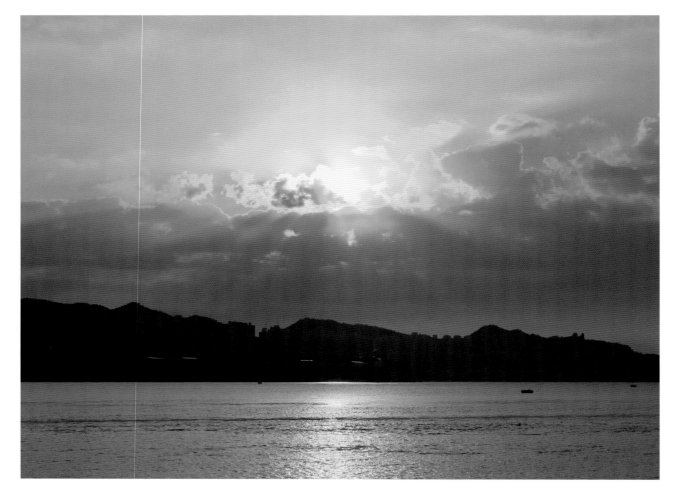

雨後的雲層和海面的襯托下，呈現一幅天然的畫面。

大雨過後，是太陽展現威力的時候，把海面照耀得金光閃閃。

終於可以起行了

自疫情爆發三年以來，已沒有再踏足外地旅行了，近日政府放寬入境政策為「0+3」，即返港後只需在家隔離三天，不用再住酒店，省了一筆昂貴的酒店費用，自然是一個很大的誘因到外地旅行了。

有好友打算去馬來西亞，問我有興趣否，我當然毫不考慮答允了。只要可以外遊，什麼地方都不重要，就當熱身吧！隨即在網上訂機票。馬來西亞不像日本那麼多人去，我很快便訂到機票，可以鬆一口氣。接下來的是買旅遊保險，確保一旦感染了新冠病毒，也不用擔心海外的醫療費用。前天和朋友茶聚，一起商討行程和所需帶備的物品、還有要兌換多少外幣和買電話卡等。三年沒外遊，一切都似乎陌生起來了，以往旅行不用考慮攜帶的物品：包括藥物、口罩、快測包，現在也要列入行李清單內。儘管如此，但想到可以坐飛機起行，心情是既緊張又興奮。雖然現在距離港尚有一星期，但我已開始逐一收拾所需要帶的物品放入行李箱內，以前常出門旅行，可謂工多藝熟，現在好像忘記怎樣執拾行李。

終於可以去旅行了！

馬來西亞旅遊

快樂的時光總是溜得很快，今年十月底趁着香港推出 0+3 的外遊政策，決定到馬來西亞吉隆坡旅遊，這是我第一次到大馬觀光，七天的旅程很快便完結，回想在馬來西亞這一週：

十月二十九日：啟程出發

乘機鐵到香港國際機場，在國泰貴賓室享用了一個豐富早餐，三年前是自助餐形式，疫情下已改成點餐，有點不太習慣，但雲吞麵依舊捧，麵條爽滑彈牙，雲吞皮薄餡靚，大小剛可一口一粒，教人心滿意足。從香港到馬來西亞的吉隆坡，一共看了兩套電影，四小時不知不覺地過去，抵達吉隆坡國際機場已是當地時間下午五時了。馬來西亞對旅客沒有任何防疫要求，人人都順利入境。晚上在吉隆坡城中城陽光廣場一間餐廳享用晚餐，點餐要用二維碼，由於香港也是同樣推行，凡事熟能生巧，點了一頓豐富的地道晚餐，幸福滿滿地離開。

十月三十日：市內觀光

第一個景點是到當地一間印度廟宇遊覽，入鄉隨俗，工作人員給我穿上一件圍巾，由頭覆蓋到半身，密不透風，在 30 多度炎熱的天氣下，穿上這條圍巾真不易受，匆匆在廟宇外遊走一圈便趕快離開了。

茨廠街是遊客必到的觀光景點之一，以售賣各種衣服、首飾及地道小食而聞名。附近有很多壁畫，內容充滿了許多人情世故的描繪，我彷彿走入時光隧道，勾起不少童年回憶。黃昏時分逛亞羅街，街上兩旁是大排檔，門庭若市，非常熱鬧，擠迫程度不下於香港的旺角，那兒有各式各樣的食物，琳琅滿目。我吃一頓豐富美味的海鮮餐，果然價廉物美，真是值回票價。

壁畫街，訴說了一個時代的故事，勾起了不少童年回憶。

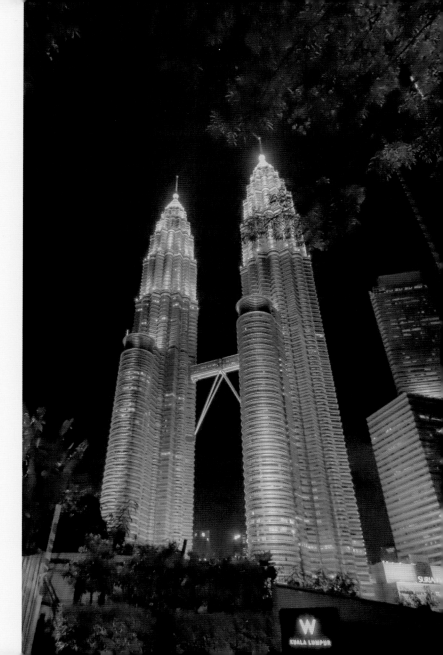

雙子塔，高 452 米，共 88 層，
是吉隆坡知名建築地標。

十月三十一日：南洋都會之城

早上在住所附近公園走走，吉隆坡有無數幢摩天大廈，
附近商場林立，集時尚、美食、市集休閒於一身，今天
我橫掃了幾個巨型商場，刺激一下當地經濟，促進繁榮
吧。晚上欣賞曾是世界最高的摩天大樓——雙峰塔，在
電視上我曾多次看過這兩幢摩天大樓，今日竟可以親歷
其境，果然並非浪得虛名，難怪是吉隆坡的著名地標。

十一月一日：蝴蝶園和飛禽公園半日遊

乘計程車從吉隆市中心到蝴蝶公園，只需十分鐘車程便可到達，十分方便。園內有四千多隻蝴蝶一起翩翩起舞，蝴蝶的彩衣在陽光照耀下閃閃發光。同時，園內佈滿了熱帶雨林植物，既可供蝴蝶汲取食物，又可讓牠們穿越在一個充滿流水和茂盛的叢林中，我感覺非常惬意，在園裏停留了一小時，繼而到飛禽公園，從蝴蝶園到飛禽公園，不消五分鐘車程便可到達。據聞它是目前世界上最大的開放式飛禽公園，園內的鸚鵡比比皆是。牠們不止羽毛七彩繽紛，還巧舌如簧，吸引不少遊客。

又有許多孔雀，牠們頭上的羽毛像鑲嵌着藍寶石的皇冠、拖着長長的尾巴大搖大擺地在眾人面前走來走去。還有樣子可愛、頭部可轉動二百七十度的貓頭鷹，更有體型龐大卻是一流跑手的鴕鳥和手腳纖細修長的火烈鳥等等⋯⋯ 鳥兒在園內自由飛翔，遊客可以和不同的雀鳥互動，牠們可能見慣大場面，總是一副氣定神閒的樣子，置身於一個生趣盎然的自然環境中，我玩得不亦樂乎！在離開公園前，當然不忘到紀念品店選購一兩件紀念品帶回家啦！

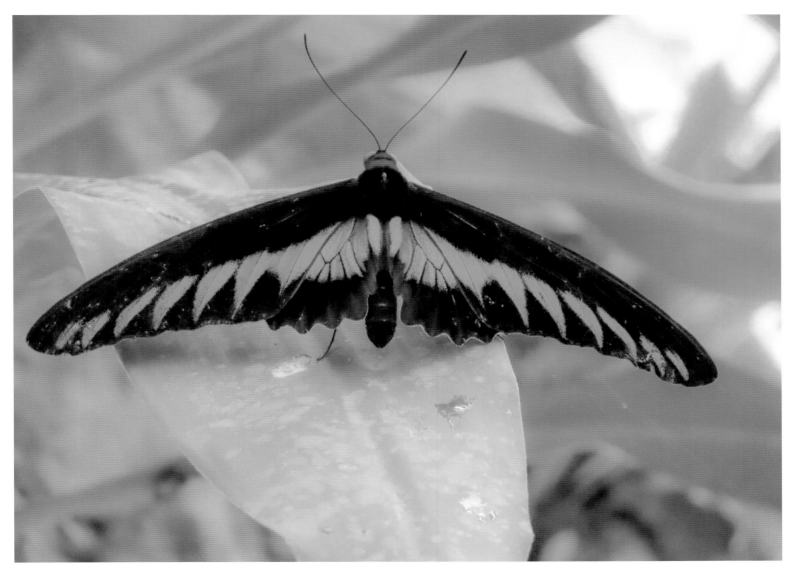

吉隆坡蝴蝶公園，園內有大約四千多隻蝴蝶，翩翩飛舞。

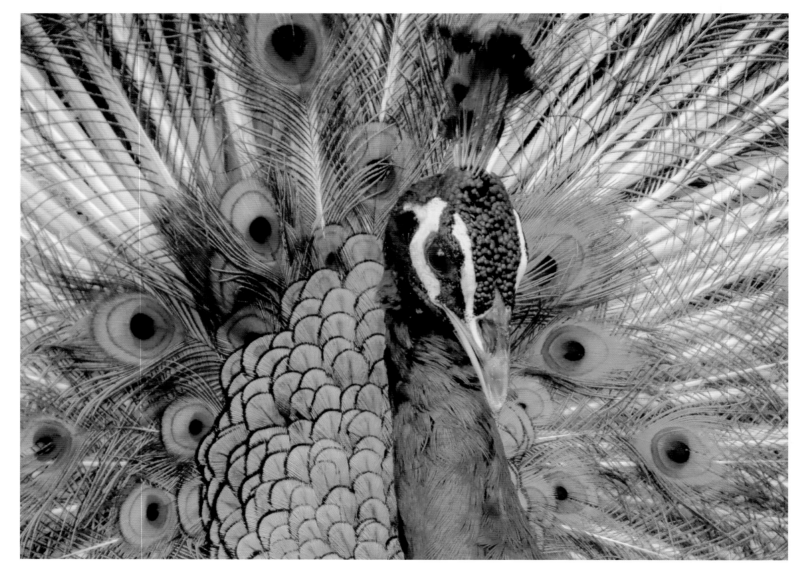

退休・尋夢的時光

這個公園據聞是全球最大覆蓋式飛禽公園。

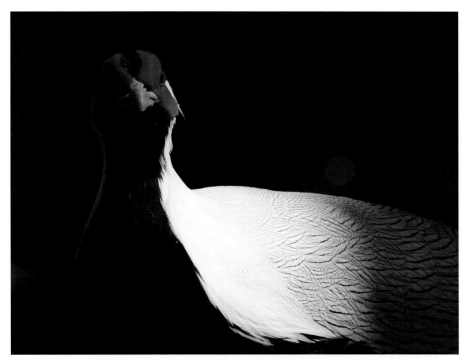

退休・尋夢的時光

親身體驗了在吉隆坡這全球最大的覆蓋式飛禽公園

荷蘭紅屋，據説原為教堂，現在是馬六甲博物館。

十一月二日：昔日情懷的馬六甲

今天參加了當地的一天遊旅行團。遊覽於二〇〇八年被列入世界文化遺產的馬六甲，參觀了聖保羅教堂、荷蘭紅屋、城堡，炮台等等，這些都曾經是荷蘭殖民統治政府遺留下來最重要的文物。午飯後走訪被列為世界文化遺產之一的歷史老街：雞場街。兩旁的建築物瀰漫着濃厚的復古風情，我欣賞古色古香的建築之餘，還能尋找到許多地道美食，最後順道買了一些手信，為這一天旅程畫上完美句號。

十一月三日：黑風洞（Batu Caves）

今天暫時離開繁華鬧市，來到鄉郊。下車後離不遠就看到金光閃閃的「室建陀神像」。它高 43 呎，十分壯觀。神像旁是一條通往黑風洞的階梯，一共有 272 級台階，塗上了色彩繽紛的顏料，絕對是打卡的好景點。進入黑風洞，裏面有一座印度教寺廟，在斜陽西照下，呈現出莊嚴的氣氛。遊覽完黑風洞，繼續乘車去肉骨茶的起源地——巴生，在網上找到一間有享有盛名的肉骨茶大排檔醫肚。該店的肉骨茶份量驚人，幸好我只叫了兩份三人共吃，加上青菜、油條、雞腳，泡上一壺菊普茶，茶杯細小，像是品嚐潮州茶般，一杯一口，正好調和葷腥油膩，口腔頓時清爽不少。

十一月四日：別了檳城

不知不覺已到了這趟旅行的最後一天。今天的行程除了收拾行李準備返港外，更要收拾心情。臨行前到附近的大型商場作最後衝刺，結果仍是有收穫。在乘計程車到機場途中一直下着大雨，像是捨不得我們離去，連日來風和日麗，是上天給我們的特別照顧，事實上，我也捨不得離開這個充滿活力、價廉物美的城市。

七天的旅遊就這樣完滿地結束，我期待下一個旅程的到來。

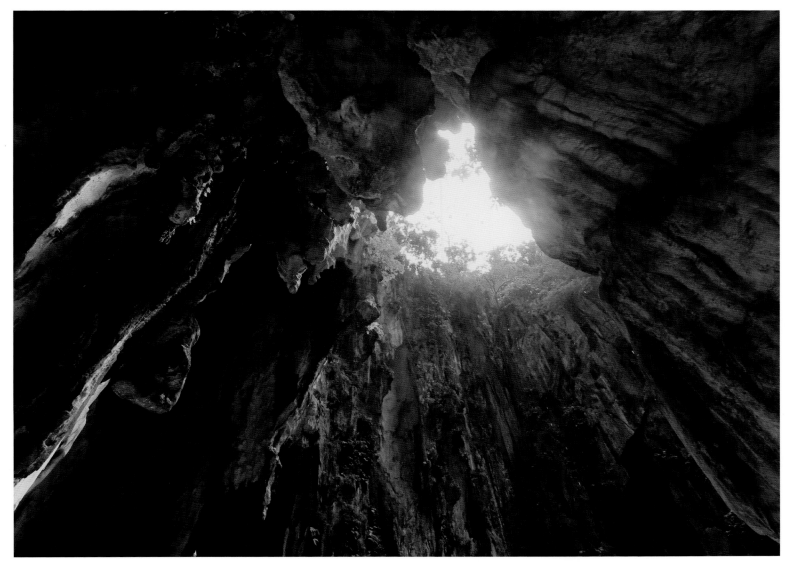

黑風洞，需要攀登 272 級的階梯才能到達洞穴內，吸引不少印度教信徒到來參拜。

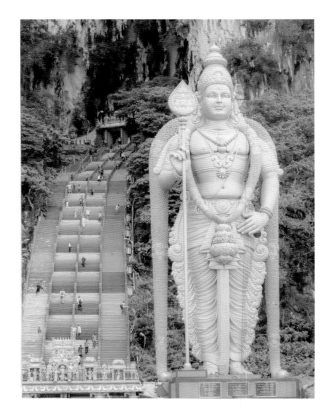

彩虹橋，梯階被粉刷了七彩顏色，恰好符合印度教繽紛鮮艷的色彩風格。

黑風洞附近攤檔，販賣着當地的椰青。

又到聖誕

在芸芸的節日中，除了農曆新年外，聖誕節的節日氣氛最濃厚。各商場在聖誕節莅臨前一個多月已佈置了各式各樣的聖誕裝飾，建築物幕牆上亦掛上了應節的 LED 燈飾。人們忙着準備聖誕禮物，訂酒店與家人朋友歡聚和享用聖誕大餐，一起歡度聖誕，這都是年年周而復始的事。

記得小時候，總喜歡挑選聖誕卡送給朋友，自己也收到不少朋友寄來的聖誕卡，聖誕卡的設計總是離不開聖誕蠟燭、聖誕樹、聖誕老人、鹿車、聖誕襪、雪屋等等，卡上還灑了一些金粉。聖誕卡把人與人聯繫起來。隨着科技發達，現在收到朋友寄來的實體聖誕卡少之又少，取而代之的是手機版各式各樣電子聖誕卡，但我仍是獨愛傳統的聖誕卡，趁着距離聖誕節還有一個多月，趕快用水彩親手畫一些聖誕卡送給朋友，相信朋友們收到我親手繪畫的獨一無二的聖誕卡，一定會比收到一張電子聖誕卡感到更有意義吧！

聖誕節畫了一隻馴鹿送給朋友，朋友甚為喜歡。

聖誕節迪士尼樂園內一對可愛的迪士尼卡通人物，吸引了不少粉絲打卡。

西九文化區藝術公園聖誕小鎮，
營造溫馨浪漫節日氣氛。

雀鳥掠影

回顧二〇二二年，除了到不同的公園和郊外去欣賞大自
然外，也「捕獲」了不少雀鳥（攝影的朋友稱之為「打
雀」）。認識很多牠們的名字，每當見到雀鳥在地上輕快
地跳着，或在樹上唱出悠揚的歌聲時，我便想到：

你們看那天上的飛鳥，

也不種，也不收，

也不積蓄在倉裏，

你們的天父尚且養活他。

你們不比飛鳥貴重得多麼？

（聖經馬太福音六章 26 節）

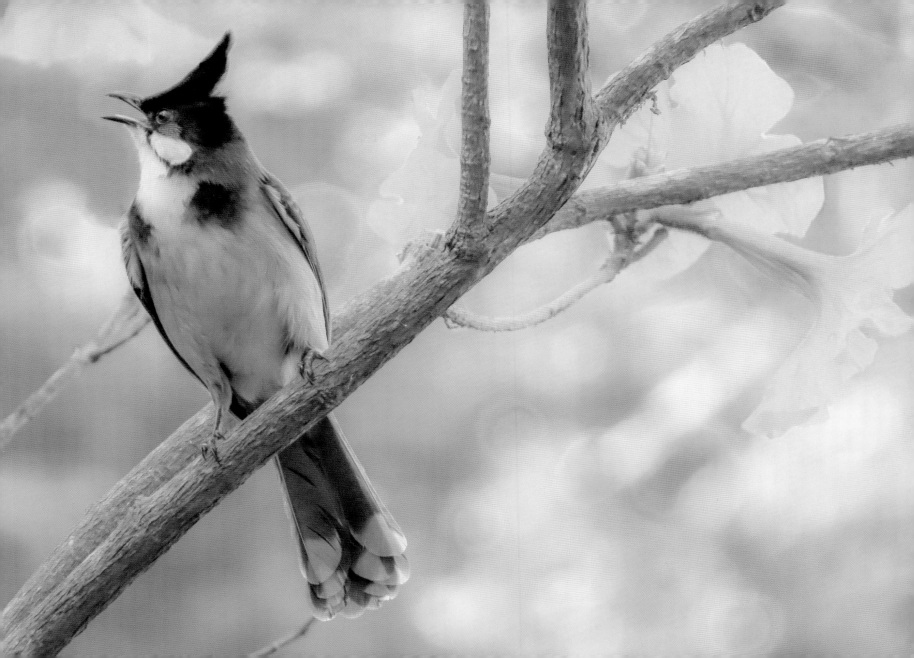

大埔農墟　相思鳥

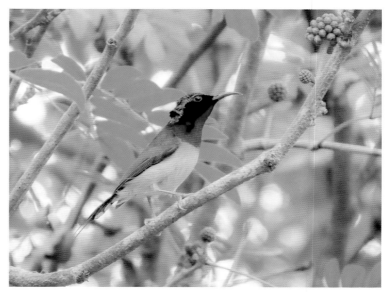

西貢獅子會自然教育中心　太陽鳥

退休・尋夢的時光

大埔滘公園　三寶鳥

青衣公園　白頭鵯

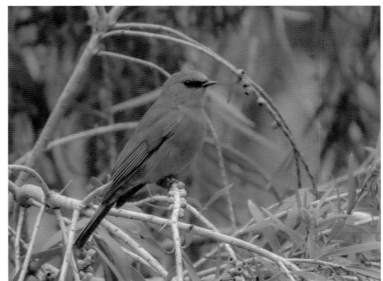

柴灣公園　銅藍鶲

香港山頂　白化叉尾太陽鳥

香港公園　鵲鴝

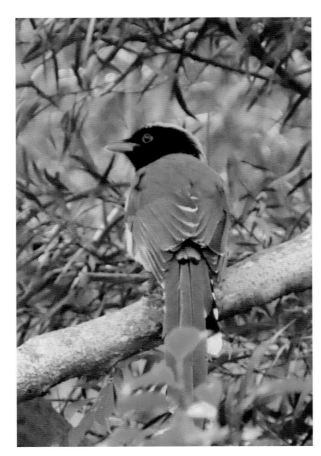

和黃公園　紅嘴藍鵲

退休・尋夢的時光

青衣公園　白頭鵯

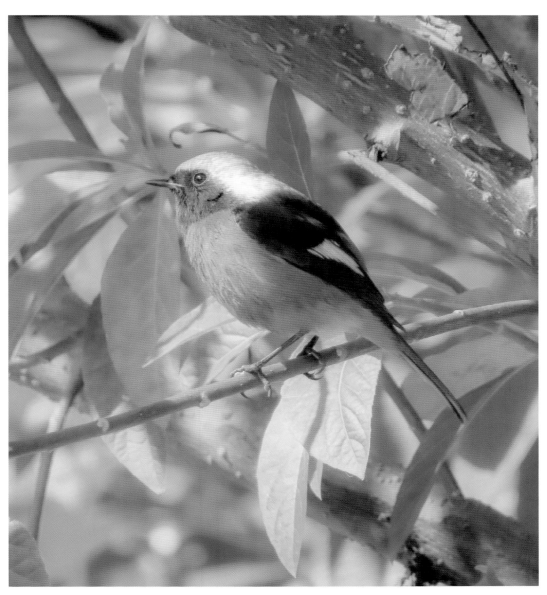

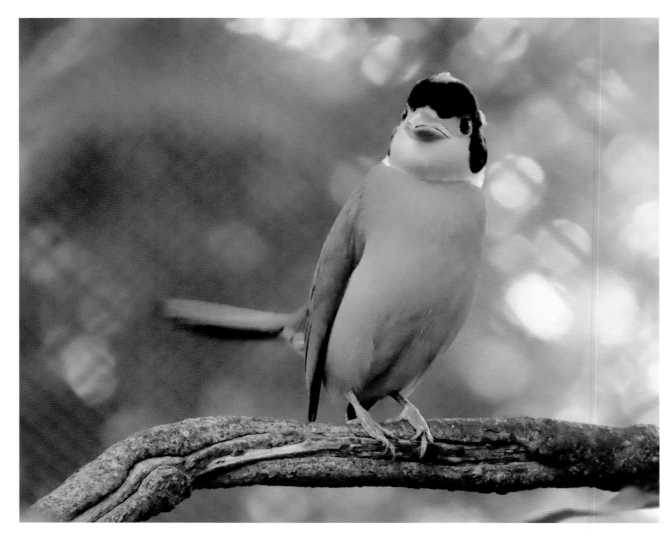

香港公園　長尾闊嘴鳥

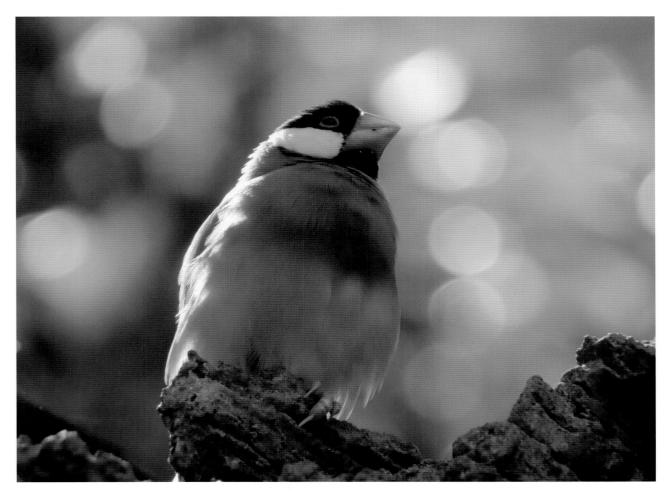

香港公園　爪哇禾雀

退休・尋夢的時光

機場附近　相思

瘋了

秋有紅葉冬有雪，近日在網上看到不少朋友發出來的照片，不是紅葉便是落羽松，我也不甘後人，連日來馬不停蹄地到各公園和郊外去追蹤拍攝紅葉和落羽松，退休生活真是比昔日上班時還要忙！

十二月二十七日：元朗濕地公園

早上十時抵達公園，可能很多人都慕名而來看落羽松，車位一早爆滿，幸好有後備停車場，從停車場步行十五分鐘便可到達公園，十分方便。在園內漫步於彎彎曲曲棧道中。因為是冬天，兩旁草木並不茂密，荷花池中盡是殘荷，冬雖比不上春的翠綠，夏的豐盛，秋的浪漫，

但它卻有另一番風味。遠遠看見十數棵落羽松，有紅色、橙紅色、金黃色、翠綠色，色彩十分豐富。園內有三間觀鳥屋，各有特色：河畔觀鳥屋、魚塘觀鳥屋、泥灘觀鳥屋，逐一走進鳥屋，可以觀看到遠處池塘上有多種鴨、鷺鳥和琵鷺，有的在岸上曬太陽，有的在水中覓食，有的在池塘上空飛翔，各適其適。園內有一蝴蝶園，可能已入冬，蝴蝶數目寥寥可數，幸好見到鳥兒在樹上或池中跳出跳入，使我手上的相機忙個不停。不知不覺到了黃昏，落羽松沉浸在斜陽落照下，面前一片廣闊的蘆葦，襯托池塘清澈的池水，映照出落羽松的倒影，猶如仙境，美不勝收。當然此程也獵獲不少照片。

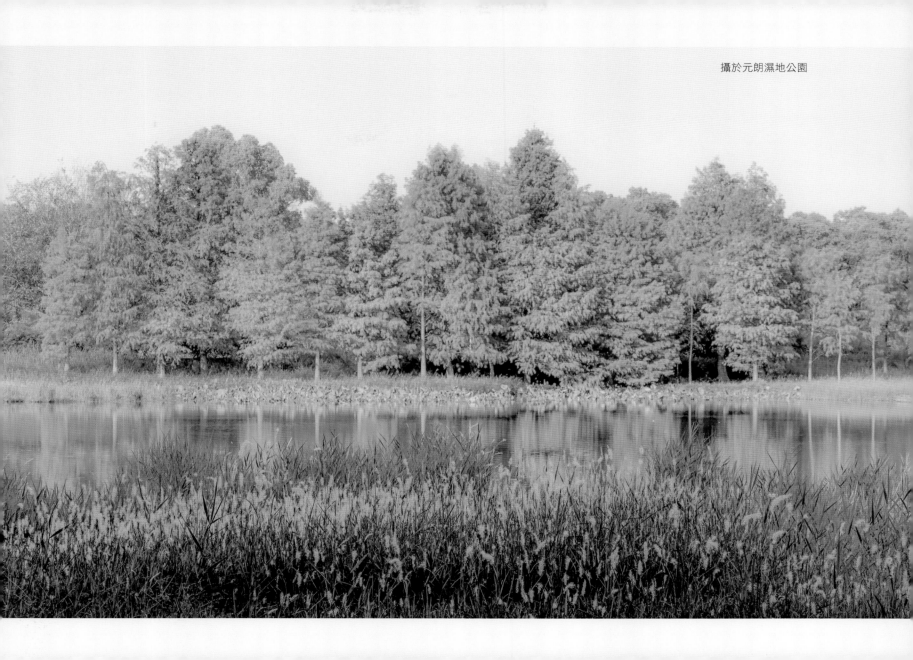
攝於元朗濕地公園

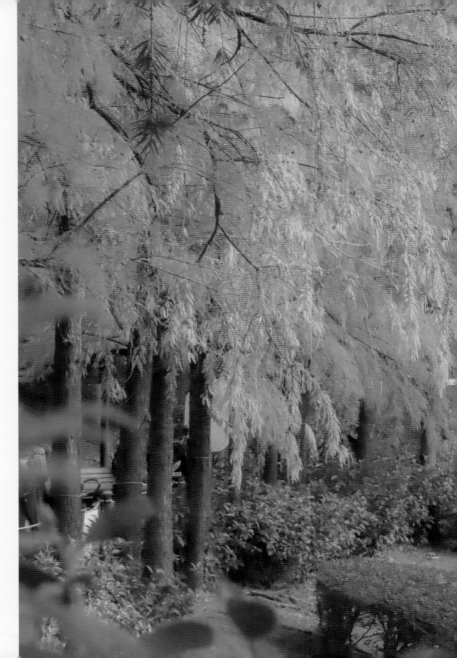

十二月二十八日：青衣公園

過去幾年都錯過了欣賞青衣公園的落羽松，今年決心一定要來公園一趟看落羽松。十數株穿上金黃色和橙色衣服的落羽松矗立在人工湖畔，奪目耀眼。正值黃昏時分，冬天的陽光灑落在落羽松上，一個優美和諧的畫面顯現眼前，雀鳥掛在樹上歇息，簡直是錦上添花，正當準備收拾相機回程，遠處發出閃亮的翠綠色，非常吸睛，走近一點，原來是一隻小巧可愛的翠鳥正站立在池塘邊的欄杆上，真是意想不到，連忙拿起相機來拍，今天一箭雙雕，不枉此行。

攝於青衣公園

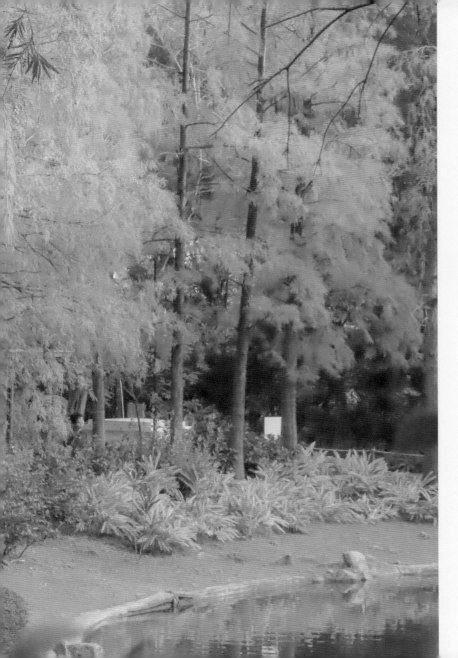

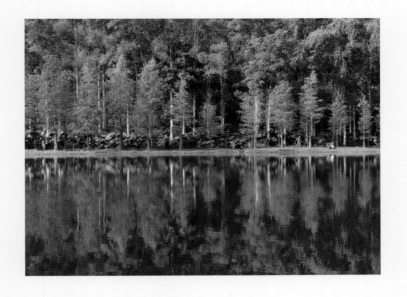

十二月二十九日：流水響

今年年初已到過一次流水響，拍了「天空之鏡」，轉眼間又到了歲末，再次來到流水響，未到一月，但落羽松已開始變了顏色。要拍到落羽松的倒影，不單要「上山下海」，也要靠天時地利人和，若沒有太陽，就不能拍到樹的倒影，若有風，就不能拍出水面如鏡的平靜，若沒有耐性，就不能拍出天空之鏡的美景，今天雖然天色陰暗，且不斷有微風輕吹，但我仍然癡癡地等，終於等到藍天的一剎那，快快拍下「天空之鏡」，心中充滿無限滿足，剎那的光輝就是永恆。

十二月二十九日：九擔租

從電視上得知，欣賞紅葉除了大棠外，九擔租也是一個
不錯的選擇，首次來到九擔租，雖然只有數株楓香樹，
但它們長得非常稠密，十分震撼。從高處望下，萬綠叢
中一點紅，絕不比大棠遜色，不在乎紅葉有多寡，只在
乎拍得出神入化。

攝於烏蛟騰九擔租

攝於元朗大棠

退休・尋夢的時光

十二月三十日：大棠

論到香港的紅葉勝地，元朗大棠必居榜首。每年踏入十二月，都會從電視上看到大棠紅葉，若不是退休，有時間到處走走，相信也不會來到大棠。三年疫情使大家不能外遊，想必此時已去了日本或韓國追楓。位於大欖郊野公園，大棠楓香林每逢冬天都會換上紅色新衣，吸引大批攝影者去朝聖打卡，今年我也加入朝聖行列，親嘗一下大棠楓香林冬日香氣。雖然天氣有點冷，但不減我的熱誠。到了大棠楓香林大道，沿途兩旁長滿了高大的紅葉樹，今天雖然不是假日，但熱鬧非常，有些朋友攜老扶幼並帶着寵物一起來打卡，有些拾起落在地上紅葉作道具，也有一些遊人刻意打扮成古裝俠女，穿梭在樹林中，像是電影中的武林高手，也看到一對新人，穿上日本和服在樹下海誓山盟，祝願這對新人百年好合，永結同心！

深秋的紅葉和落羽松真的令人瘋了！

攝於元朗大棠

攝於元朗大棠

退休・尋夢的時光

攝於元朗大棠

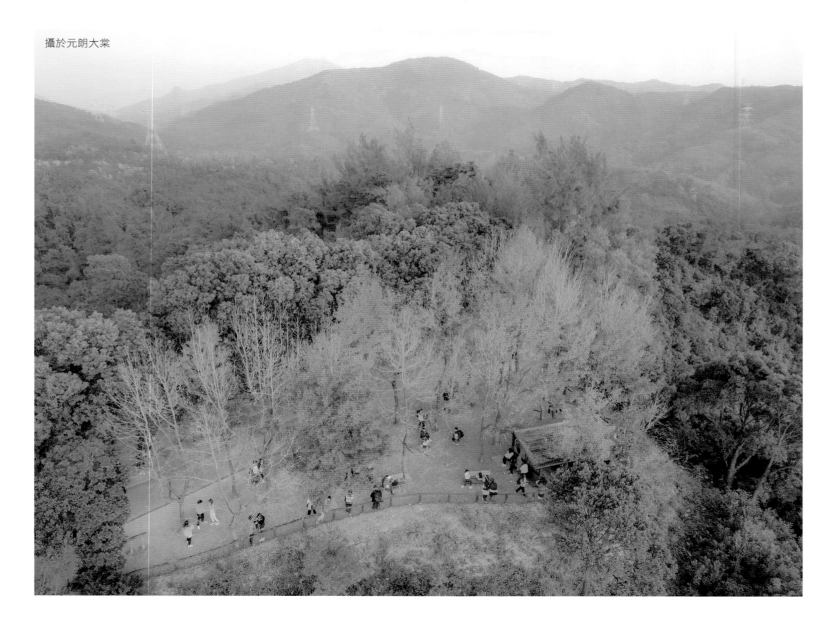

退休・尋夢的時光

回首過去，展望未來

二〇二二年轉眼又將過去，回望過去一年，第五波疫情來勢洶洶，

減少了與家人和朋友相聚，

失去了飛往世界各地旅行的樂趣，

但卻多了時間看書和雜誌，過往不感興趣的政治和財經文章，現在反而漸漸喜歡閱讀它們，堅持一星期有五天早上一小時緩步跑，

過去一年平均每日走十公里路，約一萬三千步，

獨自漫步超過五十個香港從未踏足過的公園和郊野景點，

又參觀多個博物館和藝文場所，

拍攝了超過一萬張照片，

畫了超過五十幅水彩畫，

寫了五十二篇散文，

退休後的生活總算是過得充實、多姿多彩。

不得不由心裏哼出一首詩歌《感謝神》，其中末後兩句：

感謝神賜喜樂憂愁，感謝神賜我平安，

感謝神賜明天盼望，要感謝直到永遠。

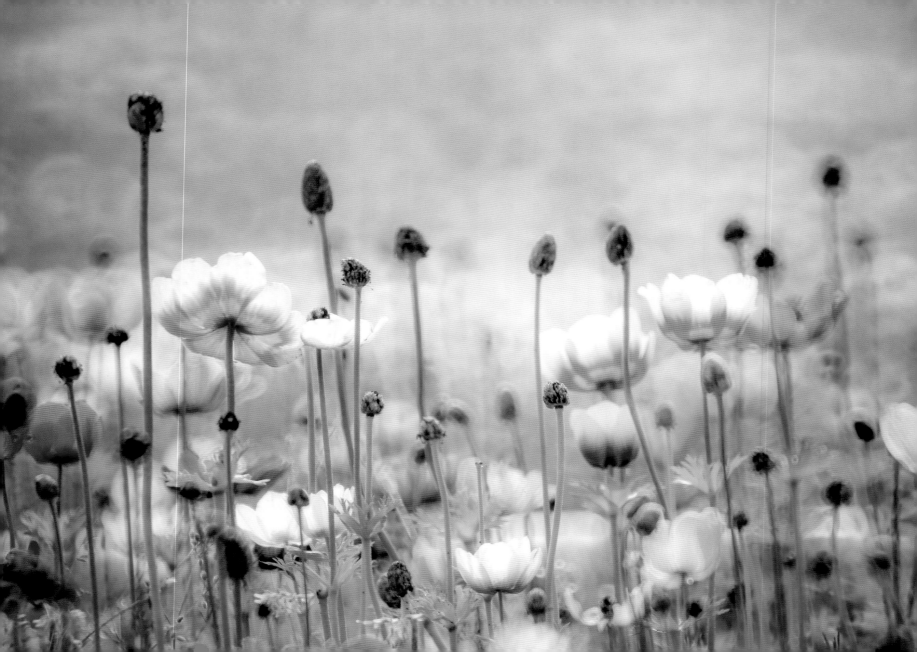

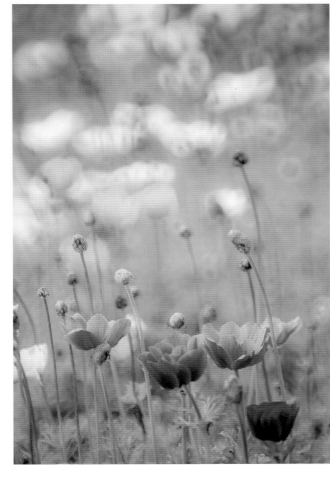

野地的花，穿着美麗的衣裳，天空的鳥兒，從來不為生活忙……

退休・尋夢的時光

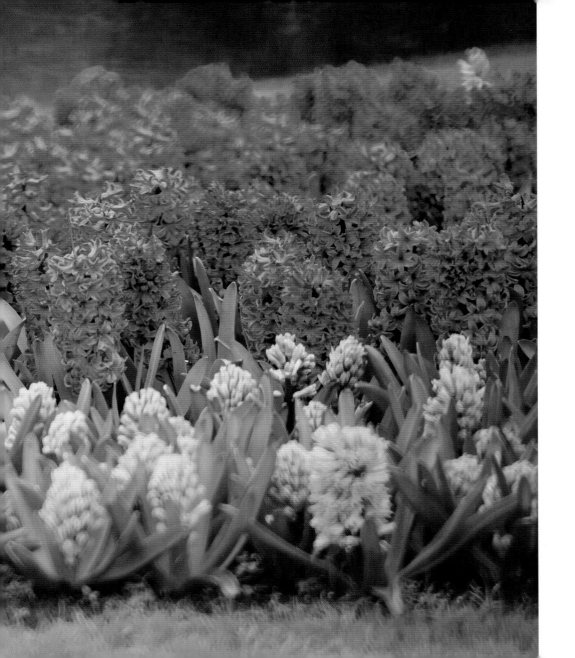

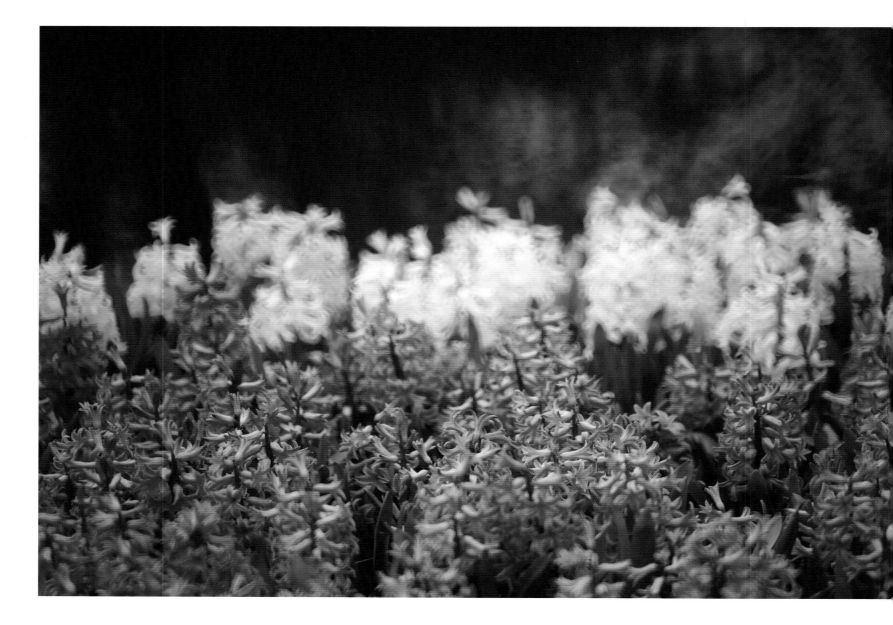

退休・尋夢的時光

退休・尋夢的時光

元朗新田信芯園，每年夏天種植了向日葵
（又稱太陽花），一片花海，不用去北海道了。

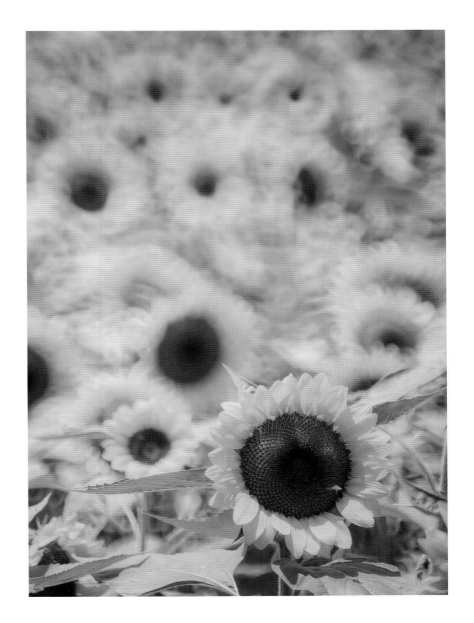

退休・尋夢的時光

李婉芳　著

責任編輯

葉秋弦

裝幀設計

簡雋盈

排　　版

Sands Design Workshop

印　　務

劉漢舉

出　　版

非凡出版

香港北角英皇道 499 號北角工業大廈 1 樓 B 室

電話：（852）2137 2338

傳真：（852）2713 8202

電子郵件：info@chunghwabook.com.hk

網址：http://www.chunghwabook.com.hk

發　　行

香港聯合書刊物流有限公司

香港新界荃灣德士古道 220-248 號

荃灣工業中心 16 樓

電話：（852）2150 2100

傳真：（852）2407 3062

電子郵件：info@suplogistics.com.hk

印　　刷

泰業印刷有限公司

大埔工業邨大貴街 11 至 13 號

版　　次

2023 年 7 月初版

©2023 非凡出版

規　　格

32 開（250mm×180mm）

ISBN

978-988-8860-38-8

退休・尋夢的時光